玩包裝

Gift wrapping

包裝幸福的40種方法　　洪繡巒 著

自序

重新出版包裝藝術的書籍，對我而言，是極為感動又欣喜的大事；它勾起我無限甜蜜的回憶。

此刻，距離當年我出版中國人的第一本禮品包裝藝術專書，名為《洪繡戀包裝藝術》已經有20個年頭，當年閱讀我的書，跟我學藝的學子們早已兒女成群，常有人跟我提起他珍藏的那本書，近期更有新加坡來的朋友認識我之後，提及在新加坡圖書館看到那本精美的包裝書。

更有趣的是，當年負責發行的即是橘子文化的程社長，他始終無法忘情當年發行那本書受歡迎的盛況，於是，他請我重新出版包裝藝術專書，我感恩之餘，欣然從命，當然這只是系列的第一本。

西洋節慶送禮及包裝的風氣，例如西洋情人節、母親節 等等，都是當年我在報章雜誌專欄及百貨公司專櫃鼓吹出來的產物，如今，我把一年中的節慶故事，送禮的藝術，一一詮釋，讓大家更加瞭解節慶背後的深層意義。

禮物代表送禮者的愛心與誠心，用心挑選適當的禮物，並加以精心地包裝，送到受禮者手上，雙方的心已經觸動了，那份驚喜，那份感動，猶如閃電，牽引著彼此的心靈。每個人都期待在節慶時，送發情感的火花。

這本書以包裝中的各種基本形及緞帶花結入門，希望初學者能很快學好基本功。

在節慶包裝方面，有些節慶有著特殊的色彩表現，您可以從中發掘很多趣味。至於造型方面，如果器物本身造型很美，又沒有外盒，運用創意的自由包裝法，可以揮灑自如。

您也可利用各種材質，如棉布、麻布、手帕、透明紙等，加以發揮。花結方面，不只緞帶、草繩、麻繩、鬆緊帶、鐵絲絨毛、鋁線等等，皆可自由運用，務必發揮巧思，讓禮物充滿生命。

在拍攝過程，我是以玩的心情來創作。希望您也玩出美麗，玩出青春。

洪綉惠

邀請演講請洽：
以人為先管理顧問公司
roctmi@ms8.hinet.net
連絡電話：02-27736966

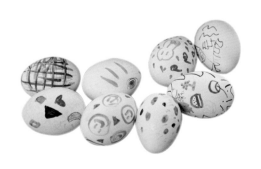

目錄
Contents

新年・美麗的開始 026

情人節・送你一份愛的禮物 036

聖巴特力克日・來點綠色創意 056

復活節・告別冬日，歡呼春天！066

包裝的基本材料工具

透明膠帶

雙面膠

藍色奇異筆

紅色奇異筆

尺

訂書機

原子筆

自動筆

美工刀

口紅膠

一般剪刀

白膠

鋸齒剪刀

造型剪刀

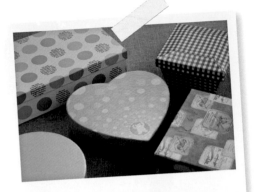

紙盒

各種形狀的花色紙盒，是便利又省時的包裝利器，只要在盒外做一點緞帶裝飾，就能漂漂亮亮送出手，美觀又省時。

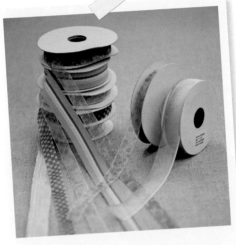

緞帶

緞面、亮面、附有鐵絲的緞帶，材料店可找到各式各樣材質，讓緞帶早已不止是包裝過程中的配角，更能躍升為主角，有時候不用包裝紙，光靠緞帶也能包裝出美美的禮物！

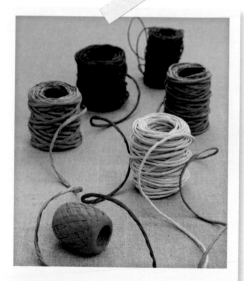

紙藤、紙絲、拉菲草

變化性相當大的紙藤，可當成緞帶，也能當紙繩固定包裝收尾。近年來流行自然質樸風，帶著原始野趣的拉菲草，搖身成為包裝界的新寵。紙絲不僅可用在包裝盒內墊底，包裝易碎物時還可以防止碰撞，十分好用。

花布、舊報紙

環保當道，除包裝紙要回收再利用外，包裝時也可善用廢棄的舊英文報紙，或者可以再使用的花布。解開包裝物之後，小花布可以當成杯墊、小桌墊，別具意義。

必學的
基礎包裝

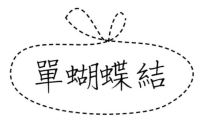

單蝴蝶結

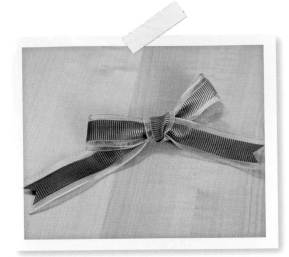

材料：

緞帶1條，約50～60公分

作法：

1. 緞帶圈成圈，短的在上

2. 右邊的緞帶往左後方繞過大拇指成一小圓圈

3. 承上各步驟，繞完之後將緞帶拉至前方，穿過大拇指處

4. 兩手拉開即成為單蝴蝶結

5. 尾端部分緞帶對折斜剪張開成眼尾形狀，當作裝飾

01	02	03
04	05	06

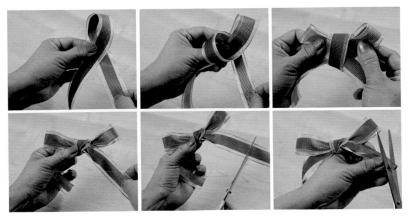

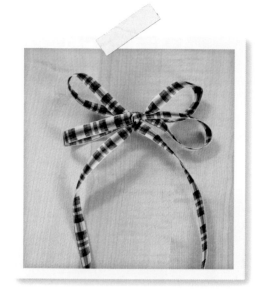

雙蝴蝶結

材料：

緞帶一條，約70～80公分

作法：

1. 緞帶先以左手先圈成圓形，短的一方在上

2. 右端圈成較大的圓形，於作法 1 的上方

3. 左下角圈成較大之圓形由前往後繞，與作法2的圓形相對應

4. 右上角圈成較小之圓形往前摺與作法1的圈相對應

5. 緞帶長的一端由前往後翻，繞大拇指處成一圈，緞帶一端由右向左穿過此圈

6. 右手按著中心點固定，左手用拇指及食指夾住上方，以右手將中心打結處拉
緊最後將兩邊尾端斜剪即完成

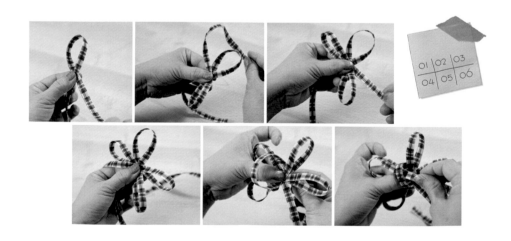

| 01 | 02 | 03 |
| 04 | 05 | 06 |

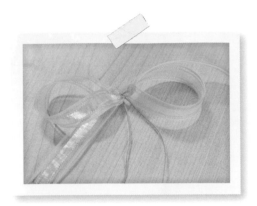

單層8字花

材料：

緞帶一條，約50～55公分

作法：

1. 用拇指與食指握住緞帶一端，往上方繞個弧形，在下方反繞另一個弧形，使上與下對稱成8字形，留下適當的長度，將多餘的緞帶剪掉

2. 中心用鐵絲綁緊，讓花瓣豎起來

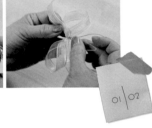

多重8字花

材料：

寬度不同的緞帶2條，長為50公分、55公分

作法：

1. 將一條緞帶，打一個單層8字結，重複以繞8字結的方法，重複繞出大小略同的花瓣，但須錯開不可重疊

2. 以鐵絲由中央向下紮緊，注意需使花瓣向上、向中心集中

3. 取另一緞帶，以同法做成8字花，並將作法3完成的8字結至於此8字結之上，將2個8字結於中央綁緊，即完成

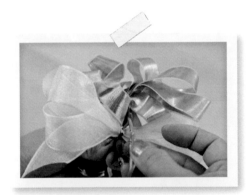

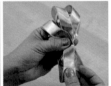

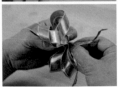

波浪結

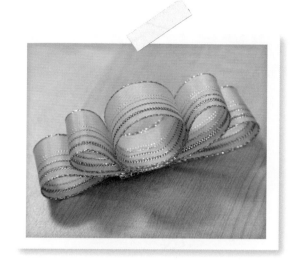

材料：

緞帶一條，55～60公分左右長度
可視緞帶寬度及需要的波浪結
大小來調整

作法：

1. 將緞帶一端先繞一個小圈，作為波浪結的中心

2. 在小圓圈的下方，緞帶一左一右形成弧形，(也就是第一層弧形)

3. 再重覆一次作法2的動作，但此次須比弧形比作法2再大一點(即為第二層弧形)

4. 依順序把兩層弧形疊在一起，再將緞帶剪斷，以訂書機固定中心位置即完成

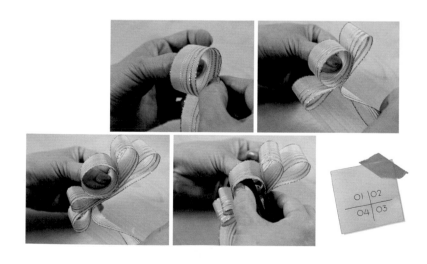

01	02
04	03

雙波浪結

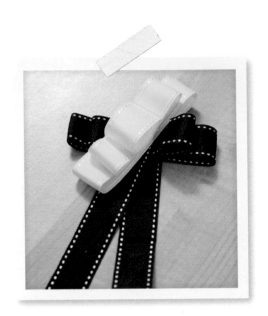

材料：

緞帶2條，建議選擇對比色或者同色調的
緞帶為佳。長度分別為50公分，25公分，
打好的波浪結一個

作法：

1. 取50公分的緞帶來回2次，做成波浪

2. 將多餘的緞帶剪掉

3. 以釘書機在中央釘好固定

4. 取25公分的緞帶斜摺成V字形，放於之前做好的波浪中央，
再用釘書固定一次，作為雙尾翼

5. 將之前已經做好的波浪結，與作法4的波浪結機，以交叉方式固定，即完成

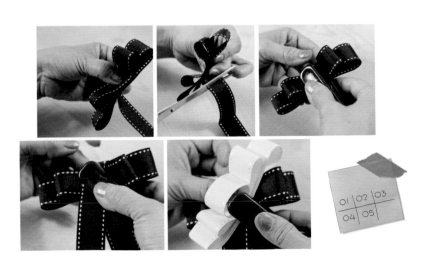

繡球花

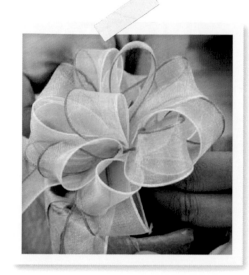

材料：

寬度2公分長度約8～10尺的緞帶1條，
若段帶較寬需視所需花朵大小加長
用量約15～20尺不等，鋁線一條

作法：

1. 將整條緞帶以10～12長繞圓圈至尾端，由中間斜剪約45°角，二剪痕呈
平行狀，中間間隔約 1 公分

2. 以鋁線在中央缺口處紮緊

3. 一邊花瓣由內往外往花心拉出來扭轉，使花瓣向上，依一左一右的順
序，拉另一邊也以同樣的方式拉出，稍加整理即完成

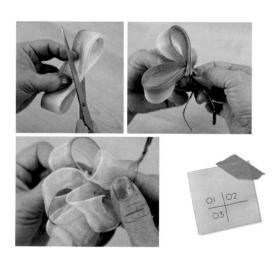

長方盒包裝

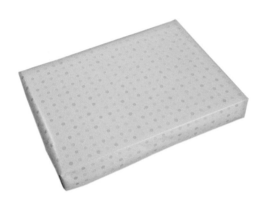

材料：

長方盒一個、包裝紙一張

尺寸：

長=(盒長+盒寬)x2+2公分

寬=盒長+2/3盒高x2

作法：

1. 先將包裝紙橫鋪平於桌上，再將盒子置於紙上。紙張沿著盒底邊緣處摺進約 0.5公分，於中間、上面、下面的定點各黏約3公分的雙面膠。

2. 將盒子沿周圍包起，以雙面膠黏合

3. 兩端往內上下褶成三角形

4. 下面部份摺進0.5公分，左右各黏一個3公分的雙面膠

5. 接縫處摺入裝於中央成一直線即完成

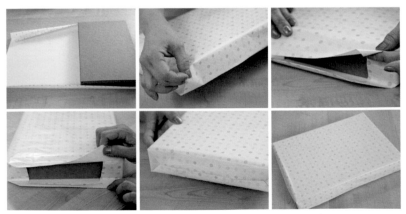

正方盒包裝

材料：

正方盒一個、包裝紙一張

尺寸：

長=盒長x4+2公分

寬=盒長x2或(盒長+盒高)

作法：

1. 包裝紙平鋪於桌上，一邊摺入0.5公分，貼上雙面膠，
盒子置於包裝紙中央靠左

2. 將周圍包起來，接縫選擇四角盒任何一邊

3. 兩端摺入成等腰三角形，貼上雙面膠(要順著三角形的斜邊斜黏)

4. 上下端會合於中心點即完成

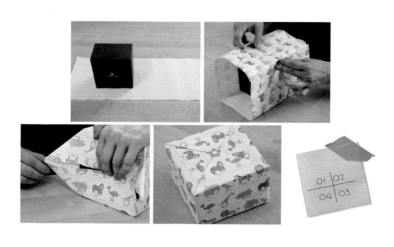

圓形盒包裝

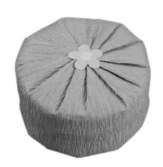

材料：

圓形盒一個、包裝紙一張

尺寸：

長＝圓周＋2公分，寬＝直徑＋盒高

作法：

1. 包裝紙平鋪桌面，圓盒置於包裝紙中央處，紙的一邊摺入約0.5公分，黏整條雙面膠

2. 將圓盒周圍包起來，兩端黏合，上下紙交會於中心點，確認紙張是否量得正確

3. 順圓周捏摺紋，一摺壓過一摺往圓心點集中，順時鐘或逆時鐘順序摺，每條摺線間距須相等，不可相差太大，最後一摺利用食指摺入第一摺的下方。

4. 上方完成後，反過來另一面，作法與上方相同，一摺壓過一摺

5. 用手指慢慢將最後幾摺摺進去，按住圓心，將每摺修飾壓平，貼上貼紙或緞帶即完成

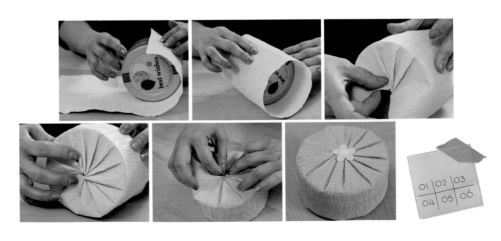

六角盒包裝

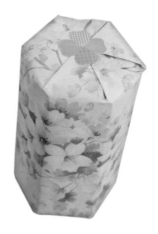

材料：

六角形盒一個、包裝紙一張

尺寸：

長=邊長x6+2公分，寬=直徑+盒高

作法：

1. 盒子置於包裝紙中央，一邊先摺入約0.5公分並以雙面膠黏好

2. 先將周圍包起來用雙面膠固定，黏合線在任一邊角均可

3. 順著周圍的角度，依序摺入，摺一摺壓一摺，摺出摺紋且每個摺紋都成正三角形

4. 最後一摺利用拇指與中指向內摺入，另面以同樣方法摺好，貼上貼紙或者綁上緞帶皆可

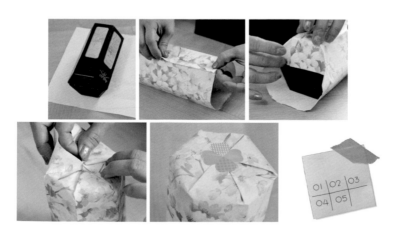

心型包裝

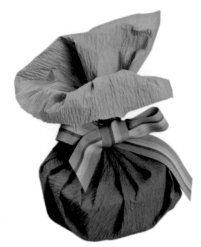

材料：

心型紙盒一個、包裝紙一張

尺寸：

視心形盒大小而定，一般巧克力或者餅乾的心形盒
不會太大，約50x70公分的標準歐洲對開紙即可

作法：

1. 包裝紙橫鋪於桌面，心形盒置於紙上
2. 紙張對腳往上蓋住心形盒，以心形頂點為中心，由右邊平面開始摺，一摺壓一摺
3. 同一側邊順著打摺，左側同樣順著打摺，沿著邊緣往頂點集中
4. 用鋁線於上方固定
5. 再用緞帶或貼紙綴飾將鋁線遮住即可

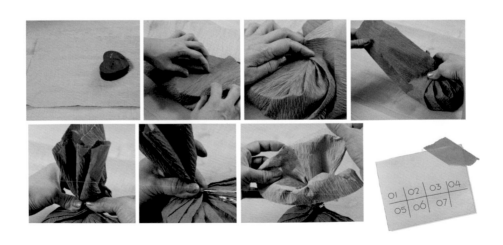

01	02	03	04
05	06	07	

瓶子包裝

材料：

瓶子一個、包裝紙一張、緞帶2條

尺寸：

長=瓶子的圓周+2公分，寬=半徑+(瓶高x2)

作法：

1. 將瓶子橫放在包裝紙上，包裝紙長邊黏上雙面膠，先將瓶身包起固定成一圓筒狀

2. 瓶底用圓形基本包裝方式，包起來

3. 最後一摺塞入後以貼紙固定

4. 將瓶子立起，中心對齊，左右各摺入2公分左右

5. 瓶口處往後摺約2公分摺2次，背後摺縫以雙面膠或貼紙固定

6. 中間插入一條緞帶，先打一平結

7. 另作一個深淺雙色搭配的多重8字結配置於平結上，再打一個蝴蝶結即可

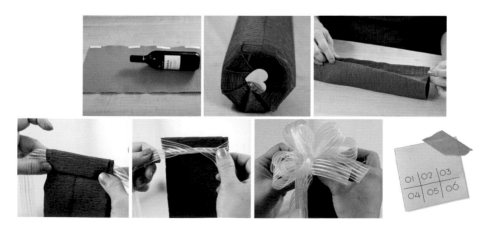

過新年
美麗的開始⋯⋯

大聲呼喊──新年快樂
Happy New Year

比起喧囂的除夕夜，1月1日的早晨，卻是出奇的清靜；因為前一晚的除夕舞會，全家人起得晚，洗個熱水澡，沖掉昨晚的疲倦，又是神采飛揚，全家共進簡單的新年第一個午餐。

中午過後，在電視機前觀看花車遊行及球賽，作為一年開始的首要活動，花車遊行是最受歡迎的大專足球賽前舉行的遊行。花車遊行，在加州舉行，加州不愧是世界有名的花都，精心設計，裝飾華麗的花車，各個別出心裁，絢爛奪目；世界各地著名的大企業或代表不同國家參賽的花車，常將主題或國家特色，發揮得淋漓盡致，往往竭盡所能，以贏得大獎為無上光榮。

台灣的中華航空每年耗費鉅資粧點具有台灣特色的花車參賽，已贏得多項大獎，在遊行隊伍中搶盡風頭。花車遊行揭開了大專足球賽的序幕，這是狂熱的高潮，決戰的日子。

熱鬧繽紛的除夕舞會
美國的四大球賽，分別是在佛羅里達州的邁阿密，路易斯安娜州的新奧爾良，德克薩斯州的達拉斯，以及加州的帕薩承舉行。

在加州舉行的球賽中，太平洋10個大學聯盟的優勝隊和中西部10個大學聯盟的優勝隊伍決戰，緊張、刺激、歡呼、嘆息聲此起彼落。比賽結束，若自己支持的一

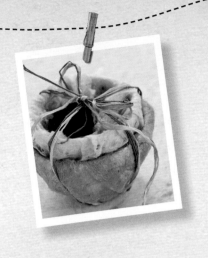

方獲勝，則呼朋引伴，舉杯慶祝，來頓豐盛的烤肉晚餐，結束了新年的狂歡。

新年的慶祝活動，由除夕夜拉開序幕；在一年的最後一個夜晚，熱鬧歡欣，徹夜不停，無窮的精力，似乎全部集中在這短暫的夜晚，人們試圖創造美好的記憶、捕捉永恆。無論家庭、餐廳或大飯店，各式各樣的除夕慶祝宴會，到處可見。

當然，舞會名目繁多，美國這個充滿朝氣的國家真是有趣，即使沒有特別藉口，也會說：「因為最近天氣太壞了。」而開個舞會製造歡樂；更何況除夕這麼重要的時刻呢？！

12月是開舞會的旺季，除夕的舞會更是達到最高潮。為了參加親朋好友的餐會、舞會，人人穿上最漂亮的衣服，盛裝出席。

快接近零點時，播放驪歌，全體大合唱，會場的燈光逐漸轉暗，迎向新的一年倒數計時開始：「9、8、7 2、1、0！」氣笛聲一響，剎那間，所有燈光打開，緊接著是大家的歡呼聲：「新年快樂！」人人手舉香檳，互相慶祝，乾杯、擁抱、親吻，迎接這新的一年之始。

街道熱鬧非凡，氣笛的響聲，爆竹的聲音，夜空中美麗的煙火，夾雜著人們許下的新願望，飛向無邊的天際。

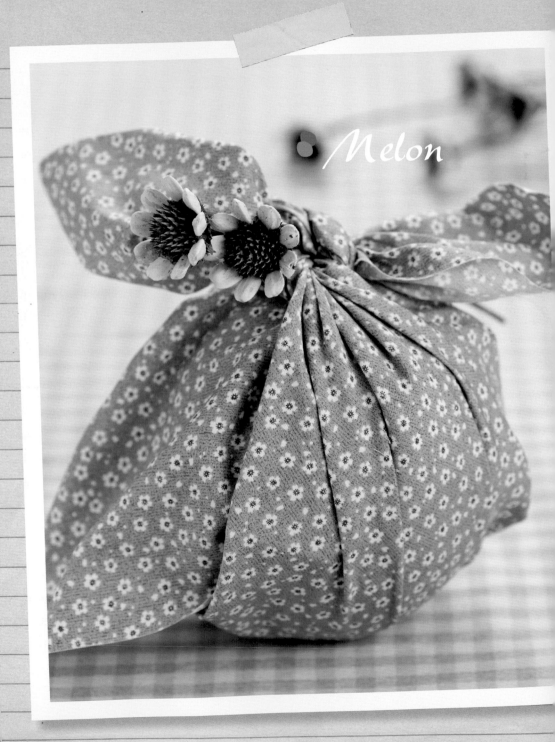

Melon

1 哈密瓜・甜蜜團圓

材料：

哈密瓜一顆、乾燥花一枝、正方形花布一塊

尺寸：

布長=哈密瓜圓周+5公分

作法：

1. 哈密瓜置於花布中央，先用前端的布將哈密瓜包住，後端的布蓋住前端的布，把哈密瓜整個包覆起來

2. 再從側邊分別於前後打2個摺，順著哈蜜瓜的形狀向上拉高、收緊，另一邊也以同樣的方式打摺（要避免布的反面露出來）

3. 左右兩端於上端交錯打結，旁邊餘布塞入摺中，整理邊緣的摺於上端中央集中

4. 將乾燥花放入作法3的結上，再打一個平結

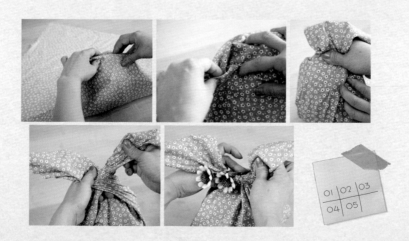

01	02	03
04	05	

2 和風碗・豐收滿足

材料：

彩絲紙黃、橘各一張、拉菲草同色系2條（約繞過碗3圈的長度）、松果一顆

尺寸：

正方形邊長＝碗直徑＋碗高x2＋5公分

作法：

1. 碗置於包裝紙的中央

2. 順著碗中心打摺，小碗也如大碗的包裝方式一樣

3. 拉菲草預留1尺的長度，1尺之後開始從碗中央繞過整個碗，

4. 再於上方繞一個十字，再從另一邊繞碗一圈，最後於碗的上方打一個
　　雙蝴蝶結，修掉尾端過長的部分，再放入松果

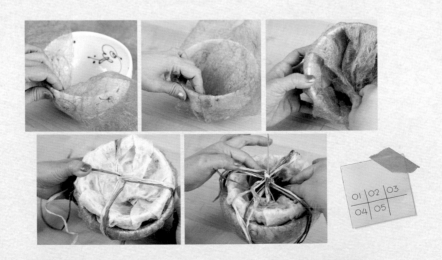

01	02	03
04	05	

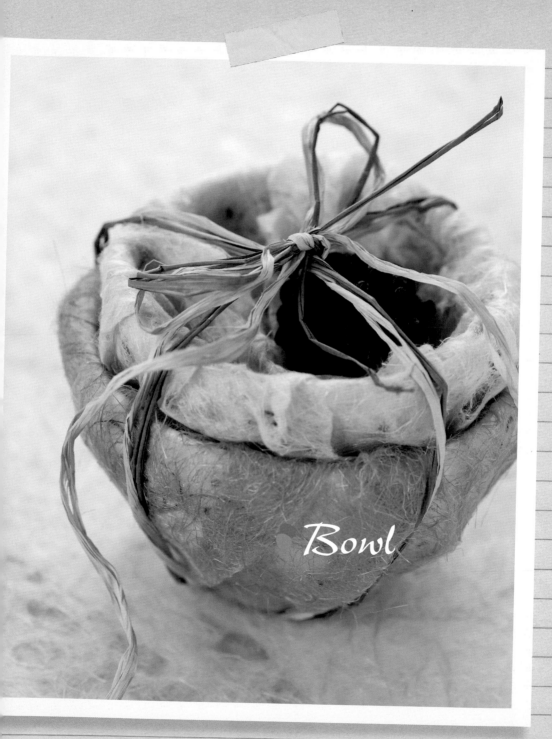

Bowl

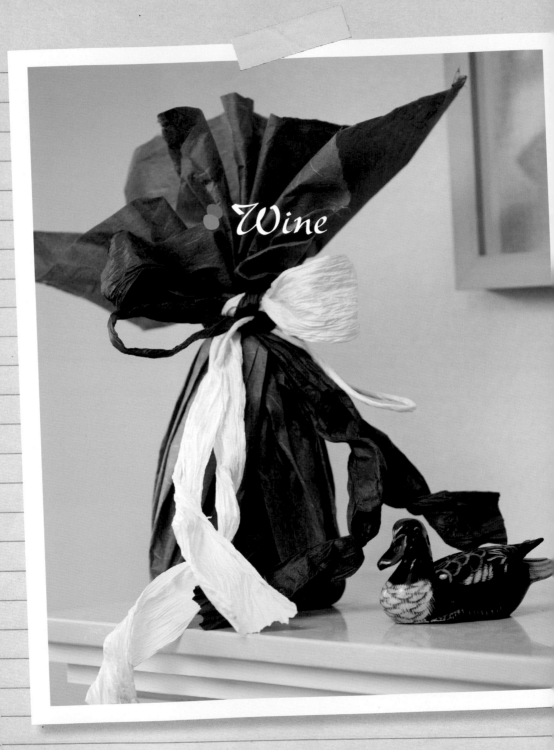

Wine

3 賀酒・福運久久

材料：

雲龍紙全紙一張、紙藤紅黃色各5尺、鋁線一條、酒一瓶

尺寸：

長=瓶長+高x2+1公分，寬=瓶最寬處之長度x2

作法：

1. 酒瓶立於紙中央，左邊往中央打2～3摺，右邊同樣順摺2～3摺

2. 順折一圈後，將紙張往中間收攏

3. 先以鋁線固定瓶口，將上方的紙拉出花形

4. 把紅黃2條紙藤展開，兩條一起先繞瓶口一圈，左邊的紅紙藤與右邊的
黃紙藤打結，右邊的紅紙藤與左邊的黃紙藤打結即完成

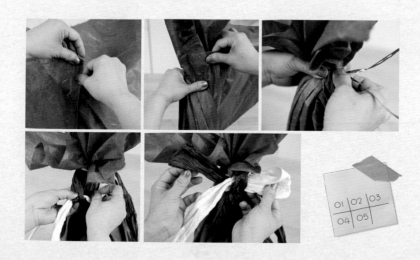

4 普洱茶・事事圓滿

材料：

染色涵意紙一張、雙面膠2公分、緞帶一條、貼紙一個

尺寸：

長＝圓周長+2公分，寬＝圓直徑+側高

作法：

1. 紙張的寬邊先黏上與邊等長的雙面膠，將紙張對摺找出中間點

2. 圓盒立起置於包裝紙中央，兩邊的雙面膠先撕掉將圓盒整個包起

3. 盒面朝圓心打摺，最後一摺塞入後貼上貼紙

4. 緞帶先繞直徑一圈，共轉3圈較長一端穿過中心對角，再打一個結綁上8字花(請見P14)，於原來緞帶上再打一個結遮住中心打結處即完成

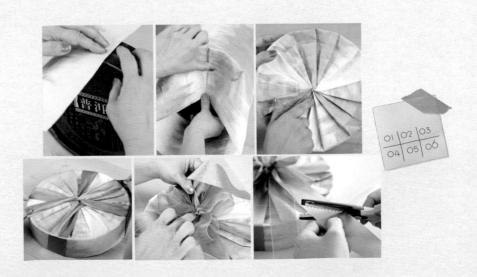

01	02	03
04	05	06

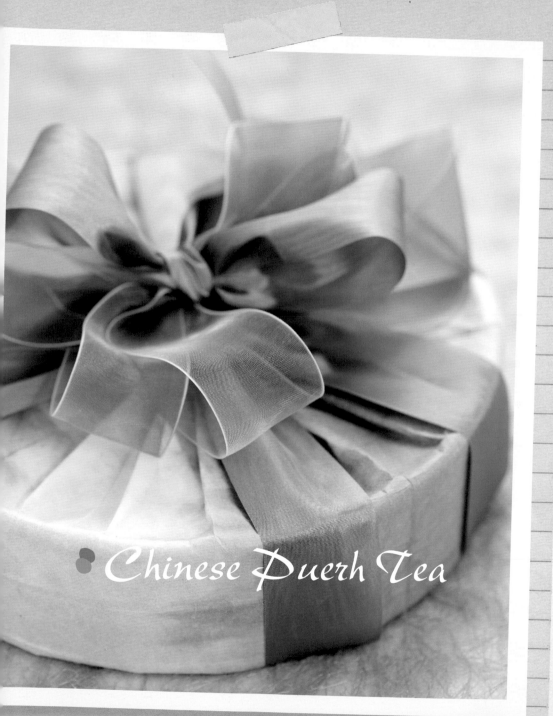

Chinese Puerh Tea

情人節 ❤
送一份愛的禮物

浪漫的情人節
聖・范倫泰的日子
ST.VALENTINE'S DAY

在古羅馬的歷史上，以范倫泰(Valentine)為名的聖者至少有8名以上，其中最有名的，莫過於被羅馬帝國的克羅底阿斯二世所迫害而身陷牢獄的年輕修道者。被關在暗無天日的地牢中，當時他唯一的慰藉，就是那位美麗善良的瞎眼姑娘——獄吏的女兒，在日日遞送飯菜的同時，輕聲柔語，撫慰他痛苦的心靈。

范倫泰深知不久人世，為了報答少女的情愛，決心醫治她，他不斷祈禱，懇求上蒼賜恩，終於有一天，范倫泰憑著堅定的信仰之力，治癒了姑娘的眼睛，此神蹟的顯現，使得獄吏和他的愛女改信基督教，成為虔誠的基督徒。范倫泰被處決的日子，定在2月14日，在13日深夜，給情人的訣別之書字字血淚，命運造化，令人心碎，最後的簽名為「妳的范倫泰(Valentine)敬上」。此後經過了幾世紀，這句話成了心中表達最深刻情感的代表性用語。至於，范倫泰卡片也稱作情人卡，其歷史可追溯至15世紀，在初期，卡片的製造源自修道院的修士及修女們，據說他們利用小刀雕刻紙板，利用針頭刺出美妙精細的花邊紙卡，此為後世花樣百出之問候卡的原型。

自古即有情人節的歐美各國，送禮不只限於巧克力糖而已，對象也不僅限於戀人之間，在此溫馨之日，朋友親人間會互送問候卡，所以情人卡的對象繁多；在禮物方面，丈夫可能送精美的服飾用品給妻子，兒童互贈可愛的糖果，情人們選擇對方心儀的禮物來一番猜謎大驚喜，祖父母級的長輩與兒童之間甚至有忘年之交的禮物遊戲以表達彼此的關愛，這個日子，由紀念范倫泰殉教的美德摻和著淒美的愛情故事，經過世紀留傳，哀怨幾經轉化，歡樂代之而起，愛的訊息，愛的傳送，愛的交流，感謝情人節，感謝愛。

白色情人節

在日本，情人節是證明愛的日子，由女性向男性致贈巧克力糖以示愛意，尤其是心型的巧克力，平日羞於表達真情的女性，也盡量把握這個特殊的日子，藉著卡片、巧克力或各種心型包裝的酒、文具、禮品等等，作為愛的溝通語言，有趣的是，在2月14日的情人節，在日本這個國家裡，只有女性有權力對男性表達愛意，至於男性，無論你是要回報女友的柔情蜜意也好，或是癡等失望之餘，急欲表達你的熱情似火，都請且慢，靜待一個月後，亦即3月14日─White Day，你才可一償宿願，日本人真是創意節目的天才民族，在經濟普遍效益下，多創新幾個節日又何妨呢？！

情人節的包裝

情人節是愛心的交流日，禮物、卡片、包裝系列都充滿了紅的、粉的心形，送給女性的禮物，偏重羅曼蒂克的淺粉、玫瑰、淺紫，太強烈的色彩反而不合適，當然，如果偏愛淺藍配上粉紫，也是完美的搭配；對於男性的禮物，可不必過於嚴肅，深藍，黑色配以銀緞帶固然令人激賞，然而採取中間色的青藍。配以牛皮紙作為花邊襯衫，甚或明亮的黃色，作為情人的黃襯衫，更是活潑清新。禮物的選擇，除了巧克力是此節日的必需品外，以小巧可人，溫馨為重，太大的禮物反而不妥，男性喜愛的衣物領帶，文具用品、化妝品、甚或運動用品、運動裝，都是可喜的禮物，只要包裝得宜，心心相印，兩情相悅，禮輕情重啊！

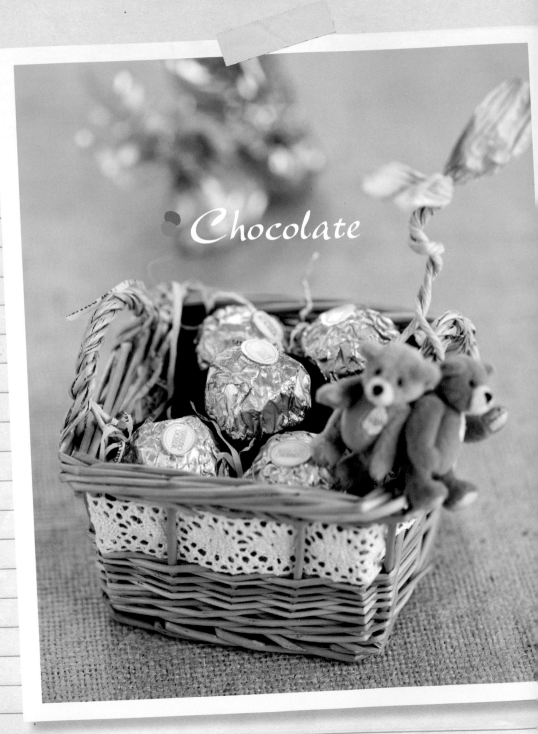

Chocolate

巧克力・甜到心坎裡

材料：

金莎巧克力6顆、小竹籃一個、素色紙絲一包
紙藤一小段、迷你小熊別針2隻

作法：

1 將每一顆金莎巧克力底部黏上雙面膠

2 把紙絲放入小竹籃中，把巧克力的雙面膠撕下，黏在竹籃的紙絲上調整好位置

3 紙藤尾端展開，穿過小熊別針，把小熊別針綁在提籃處即完成

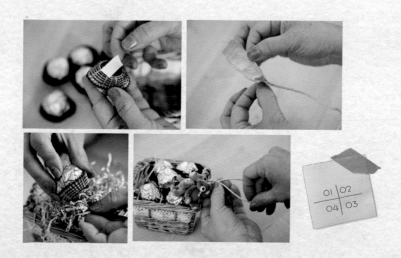

01	02
04	03

2

項鍊・幸福圍繞你

材料：

珍珠手揉紙一張、緞帶一條

尺寸：

長=（盒長+高）x2+1公分，寬=盒長+高

作法：

1. 先用包裝紙以正方盒包裝法包好

2. 緞帶前端先預留約30公分，由前往後繞至右上角，再繞至右下角

3. 再由左下角繞至左上角，交叉打結

4. 打上蝴蝶結後，用手指調整好蝴蝶結位置即可

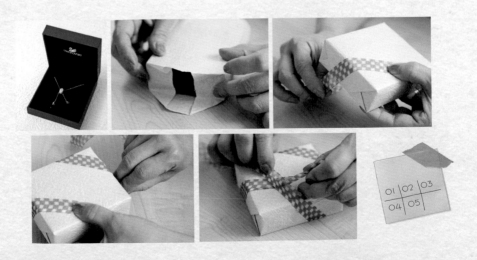

| 01 | 02 | 03 |
| 04 | 05 | |

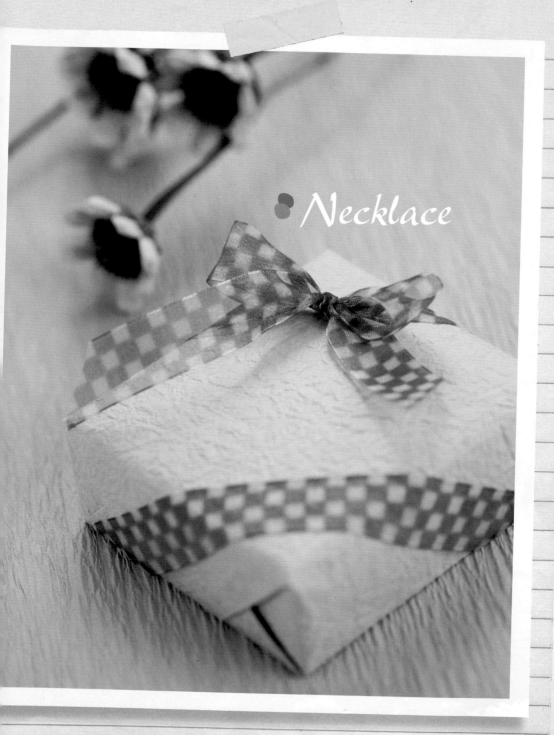

Necklace

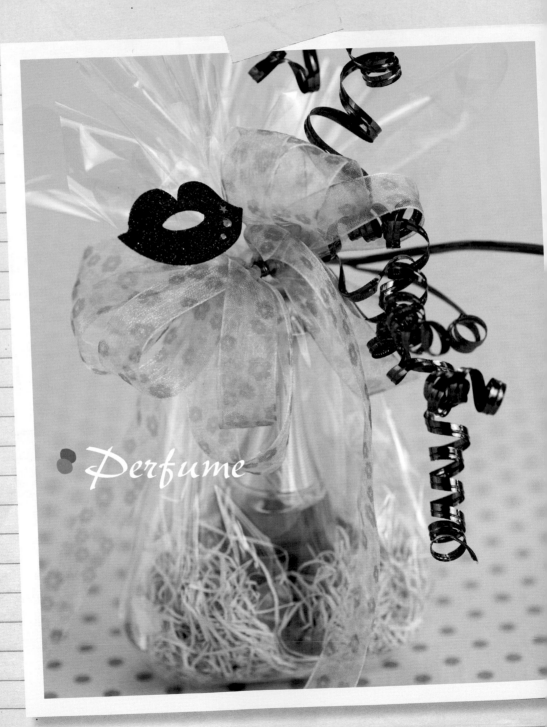

Perfume

3 香水 · 愛的味道

材料：

透明包裝全紙一張、彩色紙絲適量、紅色鋁線2條

作法：

1. 把紙絲塑成如鳥巢狀，香水置於其中，

2. 透明包裝紙依作法1往上包住物品，並從後方開始順著往前抓出皺褶，但後方的褶要比前方多

3. 用鋁線繞過瓶口處打結固定

4. 最後用筆將尾端捲起拉出螺旋狀即可

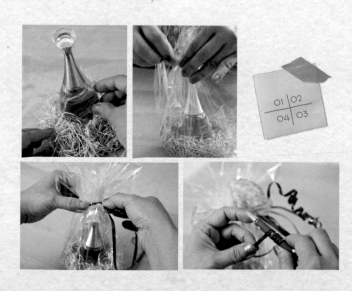

領帶・圈住你的心

材料：

越前花紙一張、緞帶一條約物長的1.5倍、領帶一條

尺寸：

長=物長+高x2+緞帶寬x2，寬=物寬x2+高x2+1公分

作法：

1. 包裝紙長邊先貼上等長的雙面膠，領帶正面向下，置於紙中央留1公分邊長，先將兩邊黏合

2. 下端先以長方盒包法先包好（見基礎包裝P18）

3. 包裝紙上端自兩邊往中間約1/3處作記號，依記號剪開

4. 緞帶置於上端的紙上，將紙反摺，1/3剪開處由外往內摺到領帶的正面

5. 緞帶於正面打一個領帶雙結即完成

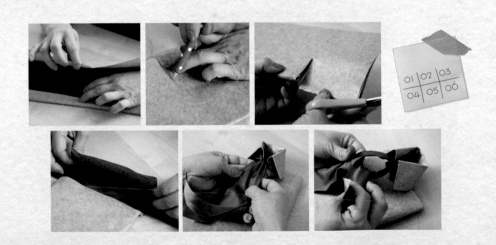

| 01 | 02 | 03 |
| 04 | 05 | 06 |

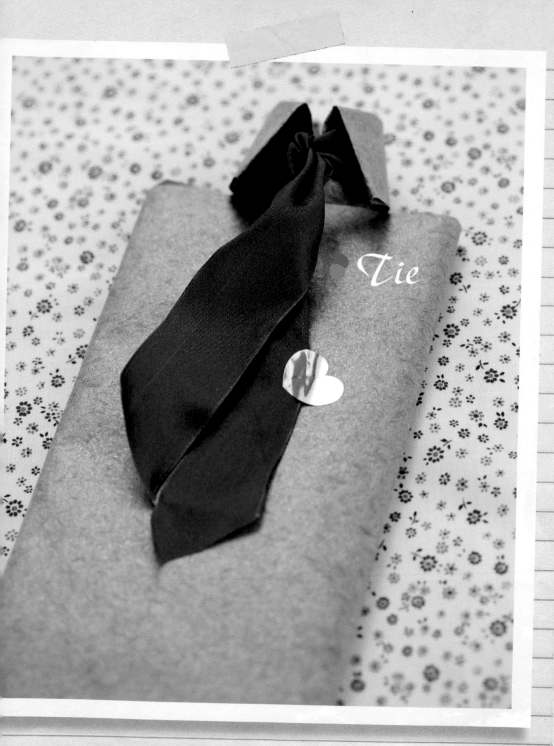

Tie

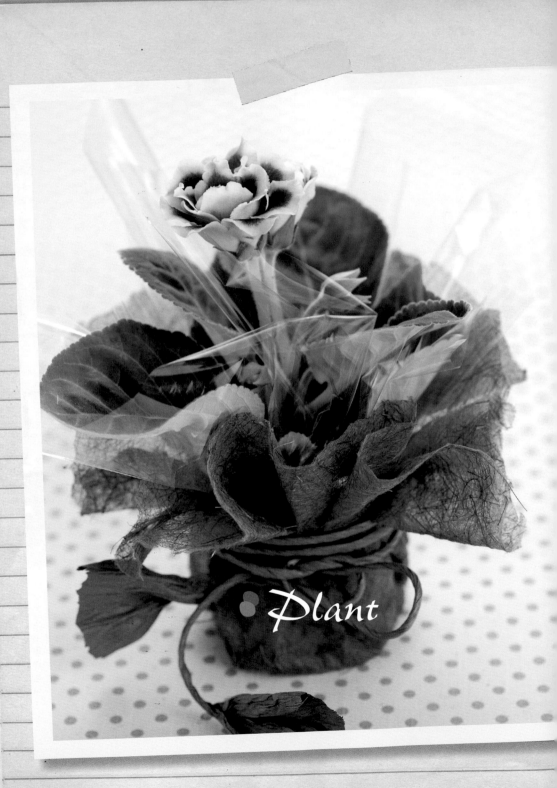

Plant

5

盆栽‧用綠意陪伴你

材料：

透明包裝紙全紙一張、紫色水漾紙一張、紙藤一條

尺寸：

水漾紙正方形邊長＝盆栽高度 x 0.8

作法：

1. 透明包裝紙在盆高度低1公分處，黏上四邊都等長的雙面膠，

2. 透明包裝紙順著盆緣打摺，並包起盆栽

3. 將紫色水漾紙對角3摺，用圓弧形剪刀自一角剪成圓弧形

4. 水漾紙包住與透明包裝紙同樣方式，順著盆緣打摺包起盆栽

5. 紙藤頭尾展開，繞盆2圈，第三圈打一個平結，尾端自然垂下即可

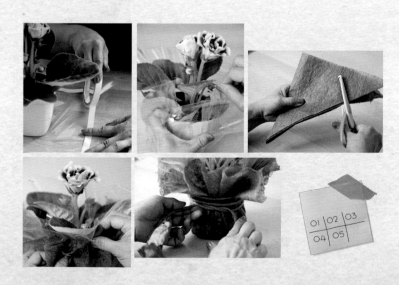

| 01 | 02 | 03 |
| 04 | 05 | |

6

手錶·時刻記得我

材料:

孔紙、彩絲紙全紙各一張

作法:

1. 將兩種紙重疊在一起,邊寬多約5公分,將右下角包裝紙內摺包住手錶,再內摺一次

2. 於左上角抓緊收尾,用緞帶先打平結固定

3. 上端的紙往內轉,塑成如花的形狀

4. 緞帶尾端剪成倒V的形狀

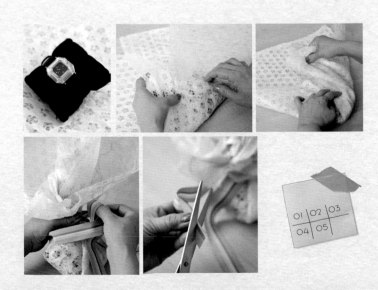

01	02	03
04	05	

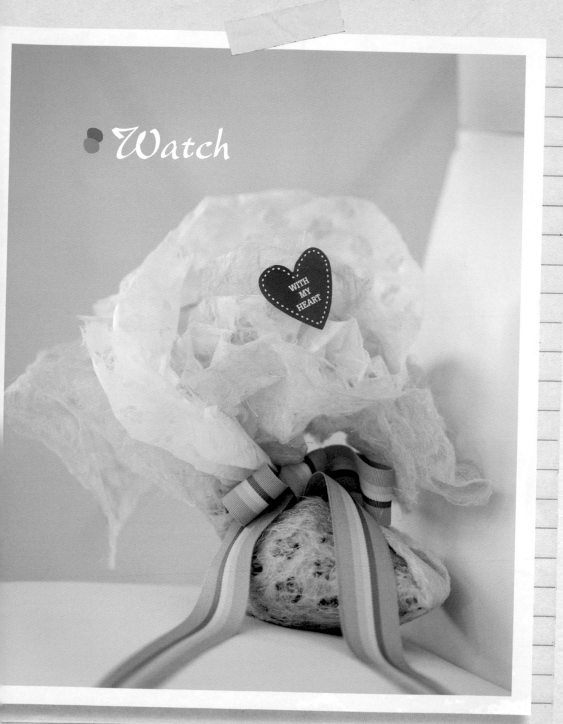

Watch

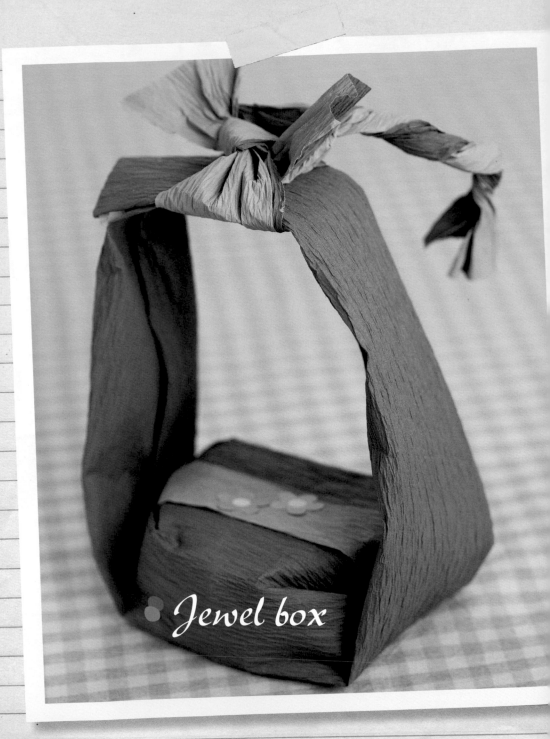

Jewel box

7

首飾盒・打開你的心

材料：

雙面皺紋紙3張、心型手飾盒、紙絲適量

尺寸：

A長60公分，寬=心型中心最長處x2+高x2

B長60公分，寬=3公分，2張

作法：

1. 盒內先放入紙絲墊底，把首飾放入

2. 盒子置於A包裝紙中央，上端保留2公分做反摺並貼上雙面膠，與下方紙相黏，拉平兩側

3. 順著心型的弧度，兩側摺角順著往中心摺

4. 作法3於上方相黏成提袋狀，且視高度需要調整提袋長度

5. 另取B繞過盒子，在正面打平結後，將其中2條剪短成蝴蝶結狀，另2條利用捲成螺旋狀即完成

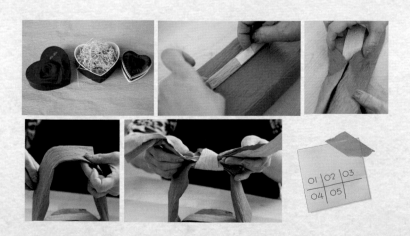

8

對杯·只與你分享

材料：

格紋網洞紙4張、銀色鋁線一條、緞帶2條(與包裝紙同色系或對比色)

尺寸：

A正方形邊長=杯子直徑x2+高x2，2張

B長=盤子圓周+2公分，寬=盤子直徑+高，2張

C正方形60x60公分，2張

作法：

1. 2個咖啡盤各取一張B包裝紙，依圓形包裝法包妥

2. 杯子置於A包裝紙中心，往中央做摺，並從握把處將多餘的紙往內摺，上方多出的紙拉成紙花，杯底貼上雙面膠，將其固定在包裝好的盤子上

3. 取C包裝紙，將2張包裝紙以菱形內角交錯重疊，2組杯盤分別置2張包裝紙中央，先將前後包裝紙對角拉起，從上緣包住杯子，

4. 從兩側隨意抓皺，往中央收緊以鋁線固定

5. 2條緞帶一起打一個花結，別在鋁線上原本鋁線的尾端捲成螺旋狀，做成小花形狀

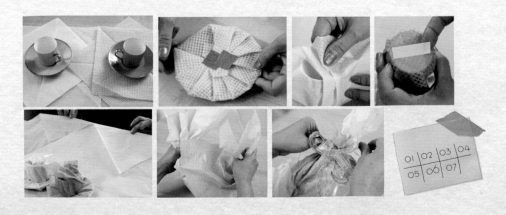

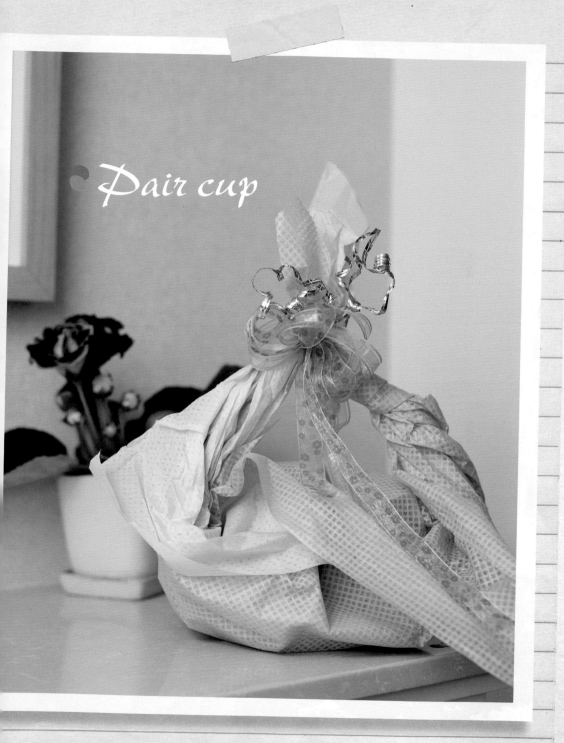

Pair cup

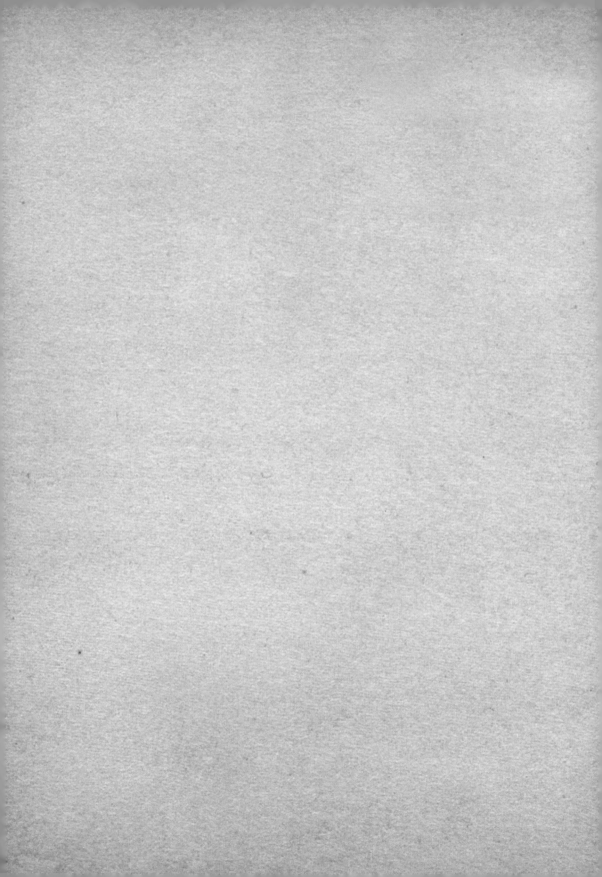

聖巴特力克日
來點綠色創意

聖巴特力克日
愛爾蘭的綠色朝氣
ST.PATRICK'S DAY

聖巴特力克是愛爾蘭的守護人，4世紀後半，將基督教傳入愛爾蘭。關於他的傳說，眾說紛紜，例如：創立3百多所教會，為近12萬人洗禮，把蛇逐出愛爾蘭，起草愛爾蘭最初的法律，羅馬字表介紹等等……。

另有聖巴特力克是3位一體之說（父親和孩子以及聖靈一體之說），所以才以三葉草作為象徵之物。

每年聖巴特力克日，也就是3月17日這一天，最大的活動就是紐約的遊行。以巴特力克大教堂為出發點，遊行路線的兩邊，全塗上了綠色的標誌。此外，很多愛爾蘭系人居住的芝加哥、波士頓、明尼亞波利斯以及費城等等城市的遊行，也很有名。

芝加哥市內，將河水染成綠色，明尼亞波利斯則將道路塗成綠色。這種為了祭典而將道路和河水變色的做法，正代表美國人的朝氣和活力。

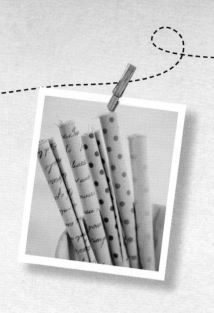
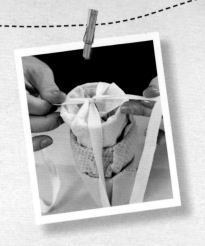

歡樂的綠色嘉年華會

遊行隊伍的最前面，是載著身穿愛爾蘭民族服裝的歌手及美麗的舞者的花車。緊接著是小妖精，彩虹，金壺等掛著大幅聖巴特力克像花車，沿路的民眾，莫不歡欣鼓舞。街角所賣的綠色徽章上寫著：「親我，我是愛爾蘭人。」

孩子們遵守學校老師的吩咐：「帶一個綠色的東西在身上」，有的穿綠色的毛衣，有的帶綠色的帽子上學。配戴綠色東西的人，可以招福。當然，學校一放學，最重要的就是參觀遊行。

對於愛爾蘭系的人來說，吃傳統的愛爾蘭料理，緬懷祖國。對於非愛爾蘭人，聖巴特力克日讓他們不會忘記愛爾蘭人豐富的遺產。也只有集世界民族大融爐的美國，有如此豐富的祭典。

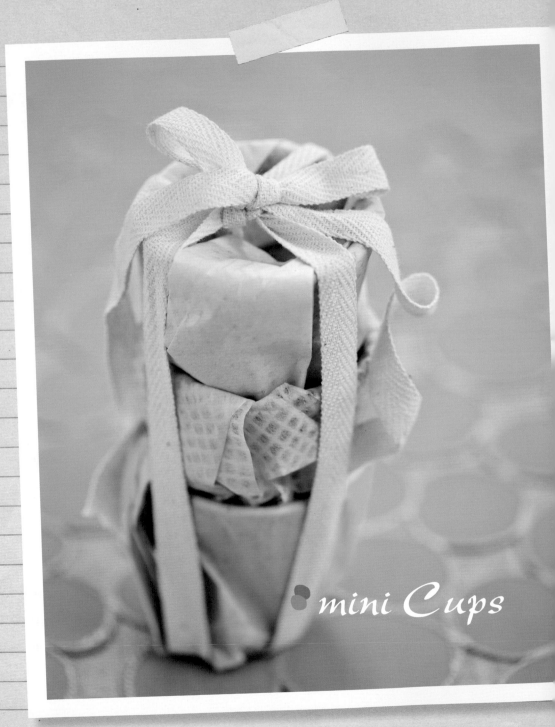

mini Cups

迷你小杯・堆疊的智慧

材料：

小彩洞紙2張、格紋網洞紙一張、棉帶一條

尺寸：

紙皆為正方形，邊長=物高+底直徑10公分

作法：

1. 小杯子置於紙張的斜下方，包裝紙順著杯子往上包成甜筒狀

2. 下方餘紙，往上摺入杯內，3個杯子的作法皆相同

3. 將3個杯子疊成一落，棉布10公分處先貼上雙面膠，貼在最下方的杯底，棉布兩端順著杯子自上方以十字形繞過，並於上方打一個平結，修剪一下棉布的尾端即完成。

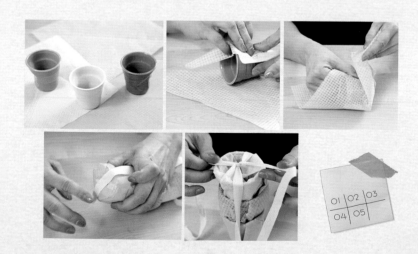

調味罐・生活多點樂趣

材料：

珍珠手揉紙一張、綠色小彩洞紙2張、麻繩2條

尺寸：

長=物長x2+5公分，寬=物高x2+5公分，彩洞紙60x60公分

作法：

1. 彩洞紙以菱形對折找出中線，調味罐放於中間，以對角方式從上方包住調味罐，以雙面膠黏固定

2. 將調味罐平放，從右邊往左邊對角對折，2角一起捲裹住調味罐，貼上貼紙固定，另一瓶調味罐也比照包裝

3. 調味罐2罐放在手揉紙上，以長方形包裝方式，將2個調味罐包在一起，餘紙則隨意反摺，並可設計成不同造型

4. 最後以麻繩繞過物體2圈，做成V字形花結即完成

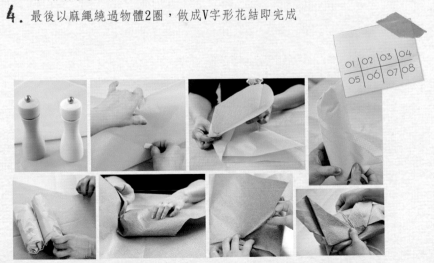

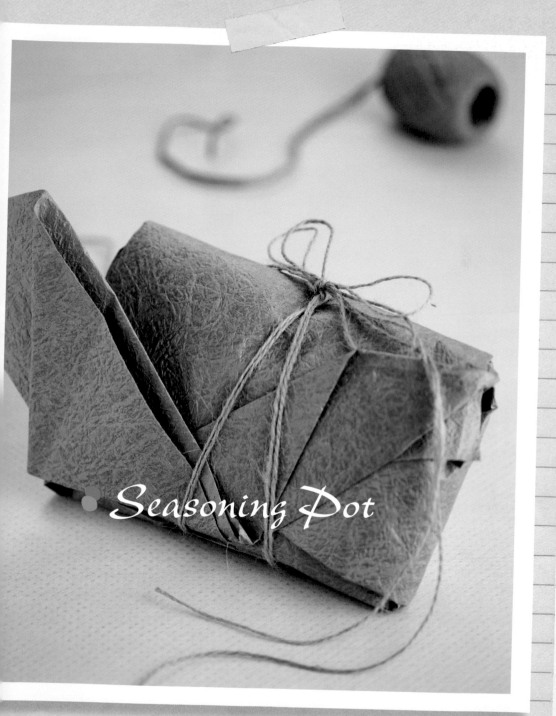

Seasoning Pot

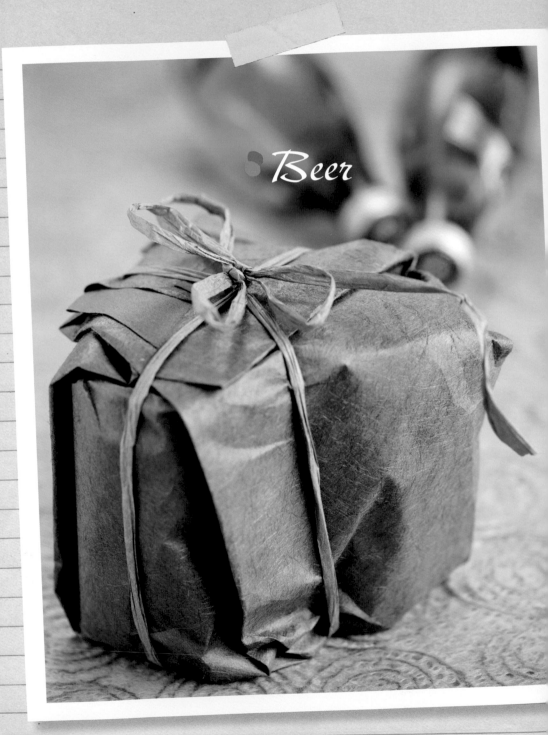

Beer

3

啤酒・跟好友分享

材料：

越前花紙一張、3瓶罐裝飲料、拉菲草一條

尺寸：

60x60公分，網狀緞帶一條

作法：

1. 包裝紙以菱形對折找出中線，飲料放於中間，並先以網狀緞帶將3罐飲料
固定在一起

2. 將紙張順著飲料的三個面往內摺，統一在上方收尾

3. 紙張於三角形上端互相疊摺後，將餘紙隨意反摺

4. 拉菲草以十字綁法繞過飲料罐，並於上方打2個平結，即完成。

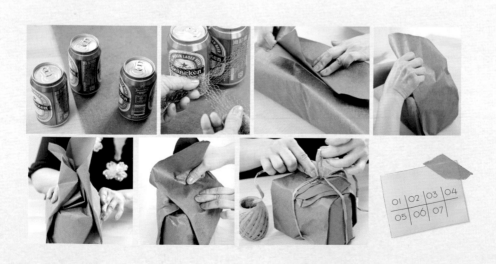

復活節

告別冬日，歡呼春天！

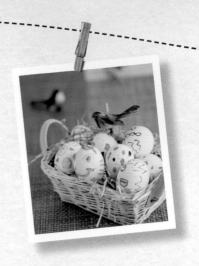

復活節
迎接暖陽的日子
EASTER SUNDAY

復活節是春分月圓後的第一個星期天，原本是為了慶祝基督復活的節日，現在則演變成告別冬天、慶祝季節再生的「春之際」。商店櫥窗內早已陳列了兔子、各種美麗的圖案、被染色的蛋，告訴來往的行人，春天不遠了。復活節的語源，是從安格魯撒克遜的春天的女神「Eosre」來的靈感。在春分舉行祭典那天，因為太陽從正東昇起，而被稱為曙光女神〔「Eostre」〕。而象徵新生命和豐富的繁殖力的蛋和兔子，正是今日復活節的象徵。

基督復活，季節再生
西元2世紀左右，在教會舉行的復活祭，是為了紀念受難的耶穌復活的日子。後來才將春之祭加入，就是今日美國的復活節。虔誠的基督徒，由復活節的40天前起，因為緬懷基督受難之苦，凡是麵包、蛋、火腿以及小甜點之類的東西，滴口不沾。到了復活節那天，這些東西便成了佳餚。當天主要的食物有火腿、鳳梨、丁香、再加上櫻桃，也有奶油狀的洋芋、水果沙拉等等。此外，象徵耶穌受難的羊肉也不可少，傳統的料理中，黑醋是不可或缺的調味料。象徵復活節的東西，有十字架、白百合、蛋以及兔子。十字架代表耶穌的苦難，白百合則是復活的象徵。而蛋和兔子則是象徵快樂的春神來臨的信物。

蛋和兔子的有趣傳說
自古，有關蛋的傳說很多。各民族中以希臘為首，古印度、芬蘭、美國中部

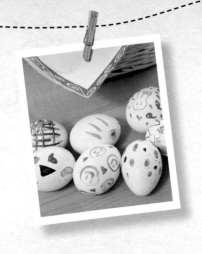

等等，幾乎皆有有關蛋的神話。古羅馬有句諺語說「All life comes from an egg.」〔一切生命皆由蛋而生〕蛋，似乎是神話共同的靈感，有關兔子的神話和傳說也不少。譬如賓州一個德意志系的家庭，復活節將近時，他們的小孩，便會在自家的儲藏室或住所附近，做兔子的窩，然後把它藏起來。傳說如果他們是乖孩子的話，兔子就會在他們的窩裡放進一顆蛋，這個蛋就叫「Easter egg」。德克薩斯州有另一種傳說，兔子將蛋用煮過的花草汁染色。所以今日在復活節的幾天前，燃起的營火，便是這樣來的。傳說小白兔使勁地燒著火，把這些花草的顏料染在蛋的上面，繪出美麗的圖案。現在的小孩和媽媽們，將蛋用水煮熟後，再塗上紅色或繪上圖案。也有人把蛋包住，丟入沸水中，蛋就染上了顏色，相當便利。一個個染色的蛋，就是「Easter egg」。

兔子把蛋藏在哪兒？

復活節這天，許多的家庭都會去教堂，參加冬季的告別式，迎接春天的到來。在這一天「換裝」，人們皆穿著新做的衣服前往教堂做禮拜。之後，在家或是公園舉行的尋找蛋的遊戲，孩子們在家中或庭園來回奔跑，為了尋找被父母親藏起來的顏色蛋。接下來是滾蛋遊戲。例年的復活節，皆由白宮的總統夫婦們做東招待孩子們，之後，遊戲展開，染色蛋從坡道上，一個一個轉下來，轉了很多圈而能夠不把蛋弄破的小朋友，就能得到獎賞。轉到最後，不知不覺間，竟互相玩起扔蛋遊戲了。小朋友從母親那裡得來許多蛋型或是兔子模樣的巧克力，以及糖果和軟糖等等，快樂的第一個春天，結束了！

Knick-knack

小玩偶・純真的友情

材料：

玩偶一對、藤藍一個、透明包裝紙一張、糖果數顆
彩色裝飾絨帶、紙絲適量、吸管2根

尺寸：

長=物體高度x2+底高+10公分

作法：

1. 藤藍中放入紙絲，並把玩偶與糖果放入固定好

2. 透明包裝紙從前後包住竹籃，自兩側往中心打摺，兩邊如船形

3. 中央先以鋁線固定，再綁上彩色裝飾絨帶，並將絨帶尾端捲成如螺旋狀，
 最後插入吸管，調整一下位置即完成

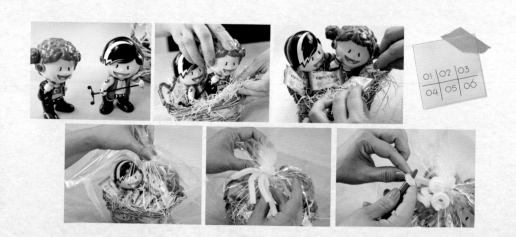

彩蛋・新生的喜悅

材料：

竹籃一個、紙絲適量、水煮蛋8顆、裝飾小鳥1隻

作法：

1. 水煮蛋先畫上喜愛的圖案

2. 竹籃中放入紙絲，彩蛋放入籃中調整好位置

3. 在籃中別上小鳥裝飾即完成

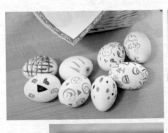
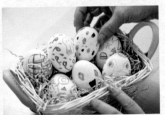
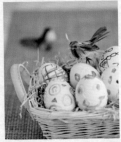

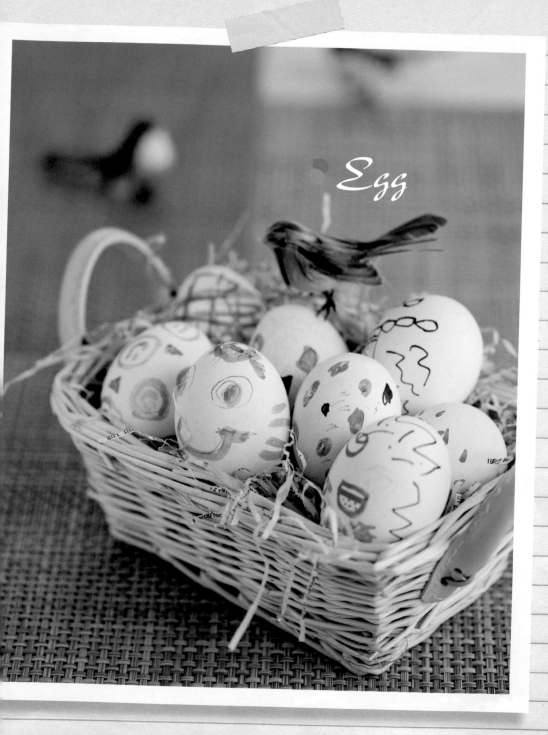

Egg

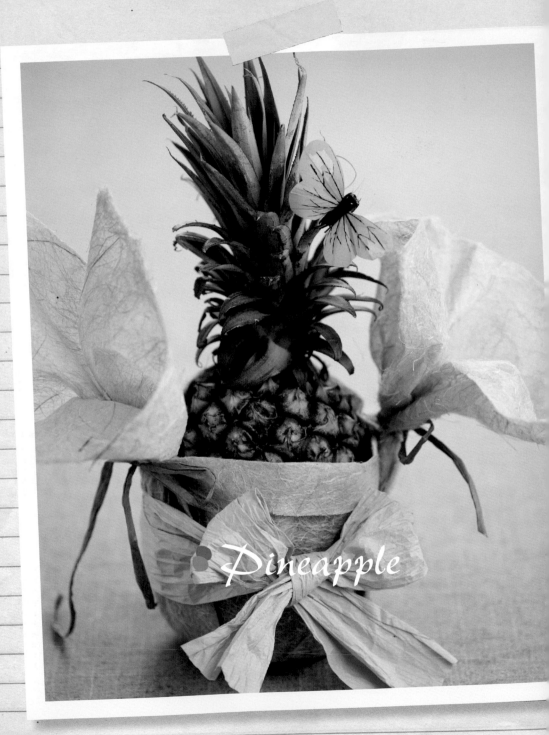

Pineapple

3 鳳梨・就是要旺！

材料：

鳳梨一顆、拉菲草2條、紙藤、水漾紙一張、小蝴蝶裝飾

尺寸：

紙藤長＝鳳梨圓周x3

水漾紙邊寬=鳳梨高+直徑+6公分，長=60公分

作法：

1. 水漾紙長邊先反摺3公分，將鳳梨包起

2. 分別自兩側抓摺，以拉菲草固定打平結

3. 紙藤展開於前方打一個單蝴蝶結，再放上小蝴蝶即可

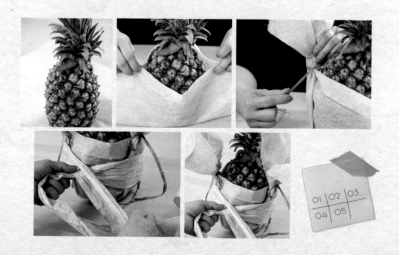

01	02	03
04	05	

母親節 ❤️

感謝媽媽的辛勞

母親節
感恩媽媽的辛勞
Mother's Day

全世界的母親，今天是最美的了。孩子們不論是小的還是大的，全都向他們親愛的母親，獻上最高的致意。一句「媽，您辛苦了！謝謝您！」使得任何一位母親都感到光彩萬分。她是又一年支撐著我們一家幸福的人。

從安娜·M·詹比斯的運動開始

安娜 M 詹比斯是母親節的創立者。原本和母親在費城過著富裕生活的安娜，在她41歲時失去了她最愛的母親。悲痛萬分的她，就在母親去世2週年那天，起了訂定母親節的念頭。於是招集許多親朋好友，展開運動，並且在1908年決定5月的第二個星期日為母親節。首先，安娜勸導教會成立母親之日的彌撒，其次是向加利佛尼亞的父親們提倡將母親之日定為全市的節日。終於在1912年，西維吉尼亞州決定將母親節定為州紀念日。緊接著奧克拉荷馬州、華盛頓州、賓州以及其他各州也一州一州地贊同安娜。直到1914年，國會議案提出，威爾遜總統便正式制定母親節為國定假日，並說：「母親是一國基礎、靈感的來源。」從此，慶祝「母親節」的習慣，便擴展到全世界。慶祝的是母親幸福之日——第二個生日。

今天，她是家中一顆閃亮的星星

母親節當天的餐廳，事先訂座的人很多。一家人齊聚一堂，「母親節快樂！您辛苦了！」為了感謝母親的辛勞而乾杯。在眾多的家族團體中，甚至也有祖母和媽媽，二代的母親一起歡度的。送給母親的花，當然是康乃馨。因為安娜的母親生

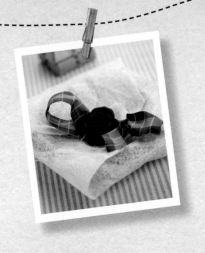

前喜歡康乃馨，於是安娜便決定將康乃馨定為是母親節的象徵。捧著大把大把花束的母親們，臉上盈溢著幸福的笑容。今天一整天，被孩子們熱鬧的聲音圍繞，真是快樂的一天。送卡片也是一件大事，1億3千5百萬張的郵件，是夠讓人震驚的。當然，現代連朋友的母親、繼母、朋友，以及像母親那樣的人，也送卡片給他們。此外，品嘗到做一個母親的喜悅，為了感謝子女，母親也送卡片當作回禮。在這一天，另有更讓人感到溫馨的事，即在給父親的卡片上寫著：「不要忘了留下來陪媽媽！」父親在母親節可是最重要的配角喔！送母親卡，並不限於送給自己的母親；朋友的母親，或是像媽媽一樣的人，全是對象。此外，尚有10月的第四個星期天是「義母之日」。

巧手盛裝母親的禮物

禮物不一定要很貴重的，但必須是貼心的，了解母親的喜好，多關切母親的需求，在母親節滿足一下她那小小的心願，或讓她大大地驚喜一番，都是我們略盡孝道的方法，有人說中國人是保守而不善於表達感情的，也許您不曾說過：「媽媽！我好愛您！」建議您在母親節的時候，雙手奉上禮物的當下，擁抱一下您的母親，告訴她您對她的愛與感激，會令她永生難忘。母親節的禮物必須精心包裝，色系可採淺紫、深紫、桃紅、墨綠或粉藍、粉紅色系，無論年長或年輕的母親，我們都要讓她活潑可愛，青春永駐，所以搭配的緞帶可以上述各色系單獨或綜合搭配，加上銀色則有豪華之效果，化妝品、香水可採用。讓我們齊聲為天下的母親喝采！

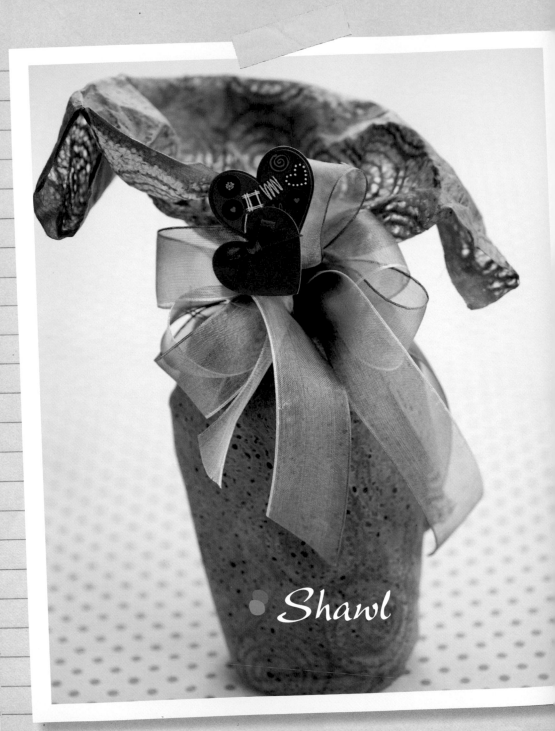

Shawl

披肩・溫暖的擁抱

材料：

漩渦狀孔紙一張、緞帶3條、披肩一條、心型貼紙一張

尺寸：

正方形邊長=披肩捲成圓筒狀的圓周長+2公分

作法：

1. 披肩先捲成卷軸狀，以緞帶先綁2圈打平結固定

2. 包裝紙的斜角從卷軸底端，順著圓底打摺

3. 最後一摺自側邊摺入後，把披肩立起，以緞帶打一平結固定上方的包裝紙隨意翻摺塑形

4. 取一緞帶做成一個鬆鬆的8字結，綁在原包裝上的緞帶上，再打一個單蝴蝶結，最後貼上貼紙裝飾即完成

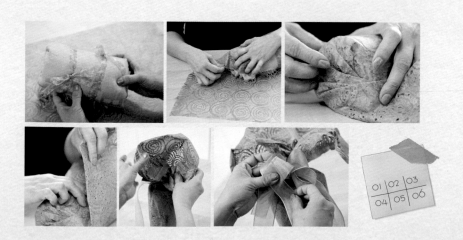

01	02	03
04	05	06

2 鍋子‧每餐都是愛心

材料：
- - - - - - - - - -
牛皮紙2張、拉菲草一條、紙絲適量

尺寸：
- - - - - - - - - -
A鍋面，正方形邊長＝直徑x2+高度
B鍋炳，長60公分、寬不限，越寬蓬鬆感越夠

作法：

1. 鍋子放在A包裝紙中央，把兩邊紙往鍋內摺，紙盡量靠近鍋身

2. 包裝紙包至鍋柄處，從柄底繞過，尾端正好向內蓋住鍋面

3. 取B包裝紙，紙對摺剪成寬約1～1.5公分的長條

4. 拉菲草取與B包裝紙等長，穿入中間，自末端往內打摺最後打一個平結

5. 作法4的柄包裝紙先以剪刀背刮成螺旋狀，再綁在鍋柄上即可

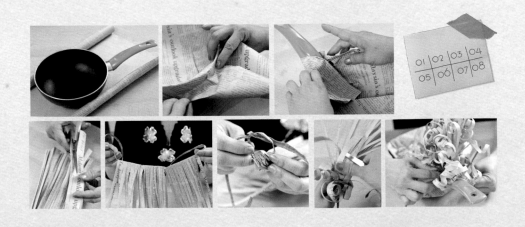

| 01 | 02 | 03 | 04 |
| 05 | 06 | 07 | 08 |

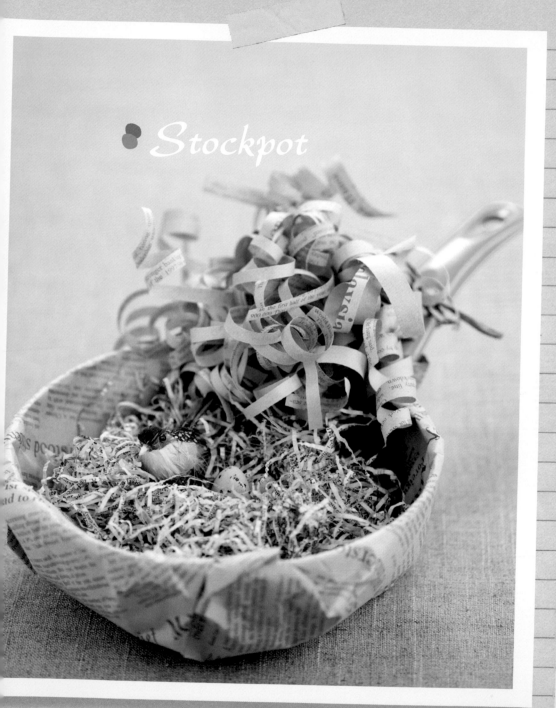

Stockpot

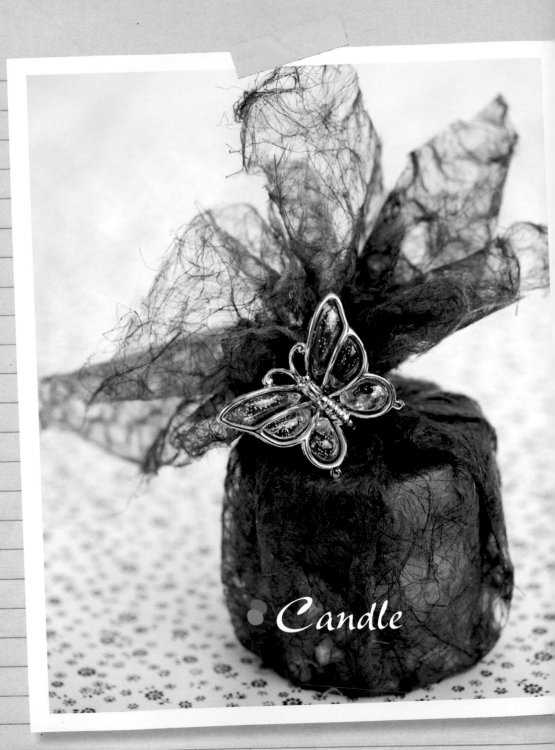

Candle

3

蠟燭・謝謝媽媽照亮了我

材料：

彩絲紙一張、圓形蠟燭一個、髮飾一個

尺寸：

正方形，邊長=(物體高+直徑)x2

作法：

1. 包裝紙自下方包住燭台，順著蠟燭往上打摺

2. 一邊打摺一邊轉動蠟燭，至最後一摺在上方收尾

3. 以鋁線紮起固定，不要抓太緊，把多餘的鋁線減掉或是藏起來

4. 最後把髮飾綁在鋁線上，遮住鋁線，上方包裝紙調整一下，讓
其呈現較自然的扇狀

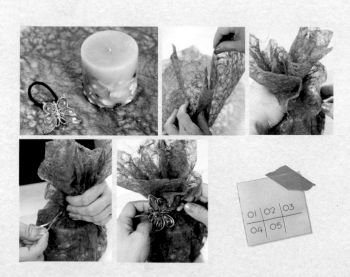

01	02	03
04	05	

食器・讓餐桌多點美感

材料：

水漩紙2張、髮夾飾品一個，大小盤各一個，鐵絲緞帶一條

尺寸：

A60x60全紙一張
B正方形邊長=食器直徑長

作法：

1. 先將B平鋪在大小盤子之間
2. A紙以菱形對折找到中央點，小盤疊在大盤上置於紙中央，將兩對角的紙包入盤子中心，兩側的紙也往盤中心摺，
3. 將盤子包成如四方形，最後的餘紙可再反摺，並以透明膠帶固定
4. 鐵絲緞帶做一個單8字花
5. 把髮夾夾在中間，尾端可做一點造型，以雙面膠黏在作法3包好的盤子上，即完成

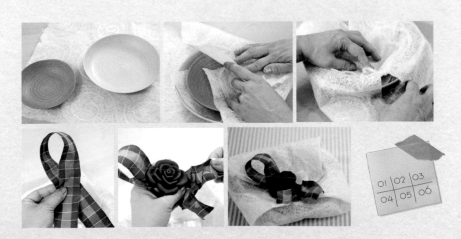

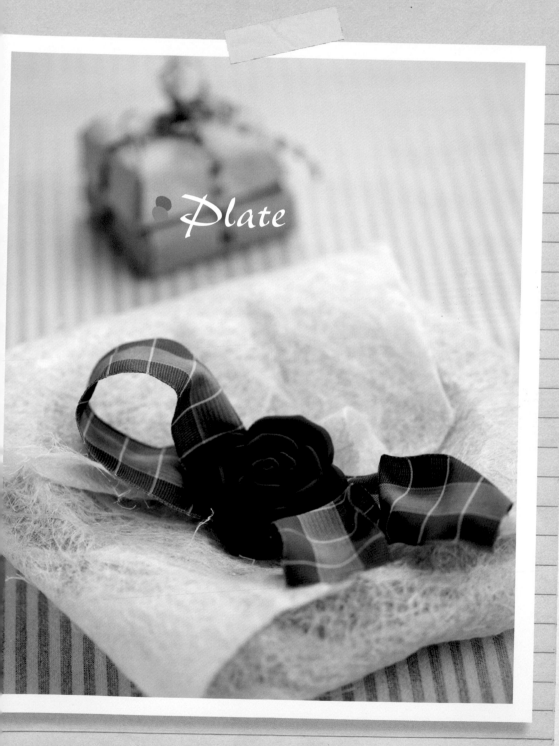

Plate

Handmade Soap

5

手工皂．呵護媽咪的肌膚

材料：

牛皮紙、皺紋紙各一張，稻穗一小段、緞帶2條(一長一短)
長方形手工皂一塊、正方形手工皂一塊

尺寸：

A牛皮紙長=長方形香皂(長+寬)x2+2公分，寬=(香皂長+2/3高)x2
B皺紋紙長=正方形香皂長x4+2公分，寬=香皂寬+高

作法：

1. 取A包裝紙以長方盒包法，將長方形手工皂包好備用

2. 正方形手工皂以B包裝紙，用正方盒包裝方法包裝

3. 稻穗先用緞帶打一個單蝴蝶結

4. 另取一緞帶以十字形同時繞過2塊手工皂，並於上方打一平結後，將稻穗
放上，再打一個單蝴蝶結，變成雙蝴蝶結即完成

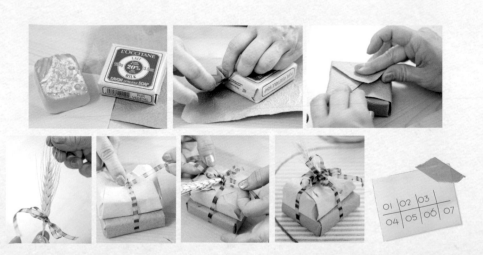

01	02	03	
04	05	06	07

父親節
讓家依靠的肩膀

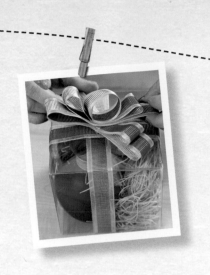

父親節
勇者智慧的象徵
FATHER'S DAY

在傳統的社會裡，父親是嚴肅不可侵犯的，他象徵著勇氣、力量、果決、堅忍，即使在西方社會裡，標準的父親形象仍然是非常偉大的。由於父親強勢的外表，我們往往忽略了他內心的需求，事實上，他仍然需要我們的關愛與柔情，在父親節這個偉大的日子裡，為其勇氣與智慧，獻上最崇高的敬意。

父親節之起源

西洋的父親節定於6月的第三個星期日，它起源於南北戰爭結束後，帶著滿身疲累返鄉的威廉 傑克森 史邁特於回家不久之後就喪失了愛妻。此後在長達21年之久，他以嚴父兼慈母的角色成功地將6名子女撫育長大成人。而在此冗長的育兒、教育子女的過程中，促使史邁特能夠堅定不移地繼續下去的，就是──如果也能像母親節一樣，也有感謝父愛的日子，屬於父親的節日那該有多好：這樣單純而美好的理念。

史邁特的理想為其女兒瓊·布魯斯·透德所承續，有一天，她在教會聽到為何制定母親節的源起說明之後深受感動，更決心繼承父親的意願。此後，透德對於父親的熱忱感謝之意與她所推動的敬父活動，收到很大的功效並引起了社會大眾的迴響。首先是史伯肯市，接著是華盛頓州同意制定父親節，以紀念感謝所有的父親。由於最初史伯肯市的擁護，使得透德獲得很多的支持者。在眾多的支持者當中有一位名叫威廉 傑尼克斯 普拉安的人士建議應該將父親節擴大為國家性的節日。此後，經過長久的奮鬥，終於1972年，由尼克森決定為國家性的紀念日。

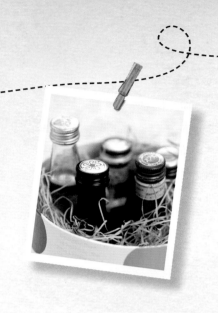
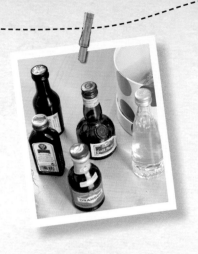

現在不僅是美國，既要扮演嚴父又要身兼慈母的父親，正在世界各地與日俱增。因此，提倡者史邁特的構想可以說是受到來自全球各地的贊同。

西洋的父親節卡片設計經常出現象徵勇敢的動物——熊，或海濱風景畫，運動休閒用品，此外，由於1924年賓夕法尼亞州威爾余斯地區舉行慶祝父親節時，群眾皆戴上蒲公英象徵「愈挫愈猛，永不低頭」，此後蒲公英成為父親節之花。

8月8日台灣人的爸爸節

在台灣，近年來受到西洋節日的影響，創造了融合我國民情風俗的節日，8月8日父親節即是因應中文「爸爸」之意而生，可說是世界上獨一無二以8月8日作為父親慶典日的國家，此外，石斛蘭作為父親之花，除了堅忍卓絕的浩然之氣外，它的色彩花型之優雅，也凸顯特殊的氣質吧！

在表達子女對父親的敬愛方式上，早在4千年前，巴比倫地區一位名叫耶爾努斯的年輕人，為了祈願父親長壽、健康，在黏土上雕刻圖樣作為送給父親的禮物，這片黏土卡片也就成為最早的父親節卡片了。近代以來，除了卡片之外，父親節禮物層出不窮，領帶是最普遍的，生活用品、運動器具、美酒、美食、衣物襯衫皆可成為禮物，為求精美，禮物包裝是不可免的，今年的父親節我們希望他們更加熱情有勁，除了大膽的黃色加紫色外，領帶包裝採原形設計，外衣襯衫裡外如一，送了這麼多精心的「愛」禮，父親真會「樂在心裡口常開了」。

Fountain Pen

鋼筆・寫下您的愛

材料：

雙色皺紋紙一張、扣子形狀貼紙2個、雙面膠、附筆盒的鋼筆一枝

尺寸：

長＝物長+高x2+5公分，寬＝(物寬+高)x2+3公分

作法：

1. 鋼筆盒置於皺紋紙中央，先於寬邊2.5公分處反摺

2. 再將兩側的包裝紙往中心摺，於接縫處保留約1公分反摺

3. 於盒中央黏上雙面膠

4. 盒底端以長方形包裝法包裝完成

5. 另一端盒底左右包裝紙往外側摺成V領狀，最後貼上兩個貼紙當扣子，即完成

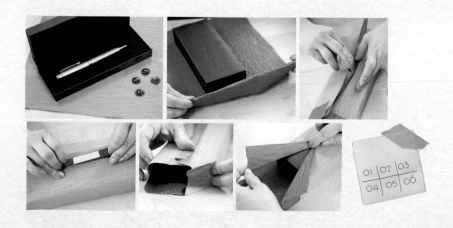

酒器・愈醇愈香的父愛

材料：

透明包裝盒一個、紙絲適量、雙面膠、緞帶2條、雙波浪結一個、酒器一組

尺寸：

緞帶長：透明包裝盒邊長x4+2公分

作法：

1. 將酒器先放入透明包裝盒中，並塞入適量的紙絲，讓酒器不會因空隙搖晃碰撞

2. 取2條緞帶以十字型，於透明包裝盒外固定盒口

3. 做一個雙波浪結(請見基礎包裝P16)

4. 雙波浪結斜黏在透明包裝盒的緞帶中央即可

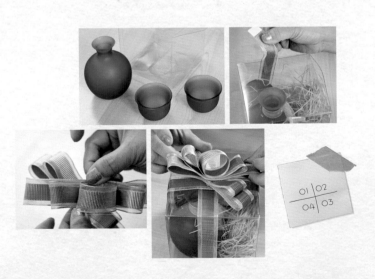

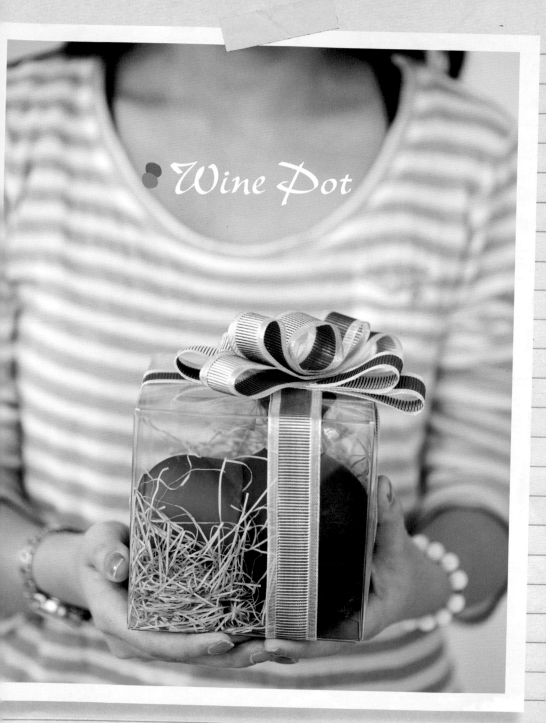

Wine Pot

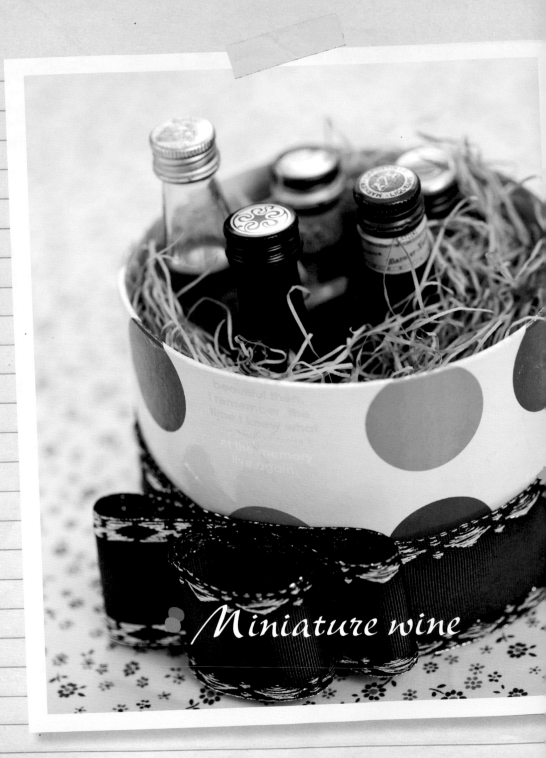

Miniature wine

3

小酒瓶・淺酌一口放鬆紓壓

材料：

圓形包裝盒一個、紙絲適量、緞帶一條
波浪結一個、雙面膠、小酒瓶數瓶

作法：

1. 先把小酒瓶以雙面膠黏在盒底硬紙板上

2. 依序把酒瓶放入圓盒中，並塞入適量的紙絲，避免酒瓶因空隙搖晃碰撞受損

3. 取緞帶貼上雙面膠，繞圓盒一周固定，並以同款緞帶先做一個波浪結(請見基礎包裝P15)

4. 將波浪結固定在圓盒的緞帶上，即可

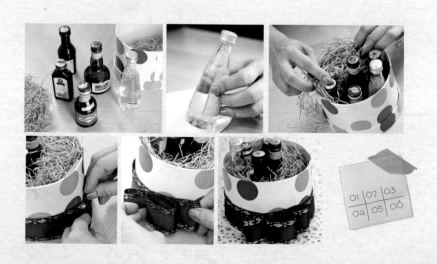

01	02	03
04	05	06

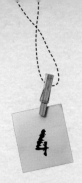

茶壺・凝聚溫暖的力量

材料：
花布一條、2根肉桂棒、造型茶壺一只

作法：

1. 花布以菱形對角包裹茶壺

2. 於上方先打一個平結

3. 兩側的布，再分別與中央平結兩端各打一個結

4. 將肉桂棒斜插上即完成

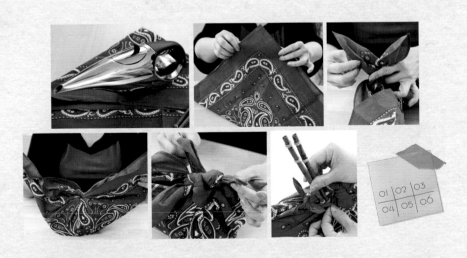

01	02	03
04	05	06

Tea Pot

萬聖節
遇見南瓜和小精靈

不給糖就搗蛋・萬聖節
HALLOWEEN DAY

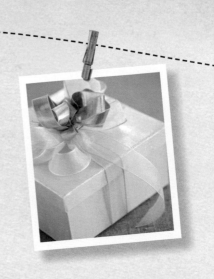

當街道的樹葉變成紅色，正是南瓜市熱鬧的時候。象徵萬聖節前夕的是南瓜做成的燈籠、女巫和妖怪。街中到處可見在臉上塗飾的小孩，爭相競賽看誰的魔鬼化妝術高。據說這一天，死去的祖先的靈魂，會把南瓜燈籠作為目標回到故鄉來。

萬聖節前夕本是居爾特民族的除夕日

最初萬聖節的前夕是指基督教11月1日「萬聖節」之前的那天。這一天大部分的習俗，是追溯到古代居住在愛爾蘭的居爾特族，及他們所信奉的宗教習俗而來的。據說這一天，死者返家的靈魂，會扮成騎著掃帚的女巫，帶著黑貓到處行惡。現在的小孩則打扮成各式各樣的妖魔鬼怪，向家家戶戶敲門，並以威脅的口吻說：「給我糖果，否則我就要惡作劇喔！」此外，這一天的代表是柳橙和黑色。柳橙是從古羅馬的庭園和果樹的女神之祭而來。黑色則是從在威爾斯舉行死神之祭而來的。

有關南瓜燈籠的傳說

一進入10月，小孩為了在萬聖節前夕的裝扮，開始秘密地和朋友們討論著：「去年是怪面具，今年試試看像蝙蝠那樣的斗篷吧！」「我要戴上可愛的小白兔的長耳朵。」 苦的是母親，必須為孩子們做他們所要求的帽子或衣服而忙碌不已。喬裝用的印染的布，各色俱備，母親們將它們縫成小精靈，成袋狀後，在眼睛的地方打洞，就是一個小妖怪的裝束了。製作燈籠也是大事。通常為了這一天，會擺一個特大的南瓜在玄關。製作的方法，首先是切掉上部，挖空中間部分，然後

再挖眼精、鼻子、嘴巴，即算完成。為了讓路人看得見，所以就擺在玄關或是窗台的地方當作裝飾品。這種燈籠被稱為「傑克燈籠」，正好和日本的盂蘭盆會迎火的意義一樣，都是作為死者之靈回家的一個目標，而被放置在玄關。據說在古代，愛爾蘭有個叫做傑克的酒鬼，是個非常狡猾，連惡魔也被他騙的人。他死後，無法上天堂，也不能下地獄。於是惡魔便將一個燒得火紅的石炭丟入菁蔓中，依賴這個明亮之光，替他求一個安息之地。這菁蔓的南瓜，後來傳入美國，被做成南瓜燈籠。

重回童年時光

當天小孩子們吃完了晚飯，在母親的幫助下，搖身一變，白色的眼影，再畫上口紅，拿著一個布袋，大呼說「給我東西，否則我就要惡作劇喔！」便興奮地跑出去了。與朋友約好在路的轉角處集合，數人一組，開始向附近的人家，一間一間地敲門。如果玄關的燈開了，就表示「OK，請進」，裡面的人若走出來，大家就大呼「給我們東西，否則我就要惡作劇喔！」於是就得到糖果了。由於打扮得和平日不同，心情也格外的不一樣。有的是可怕的怪物，有的是可愛的精靈，有時會惡作劇地躲在草叢中嚇人。之後，大家各自得意揚揚地帶著自己的「戰利品」參加茶會，並舉行口銜水上蘋果的競賽。不僅小孩希望喬裝，連大人也興致勃勃的大型化妝舞會中，你將會看到箇中好手驚人的裝扮。小時候，喬裝成幽靈走在黑暗的路上，一家一家的去要糖果，滿載而歸的往事，在萬聖節前夕，彷彿又歷歷在目。這一刻，大人們又回到了小孩子的世界了。

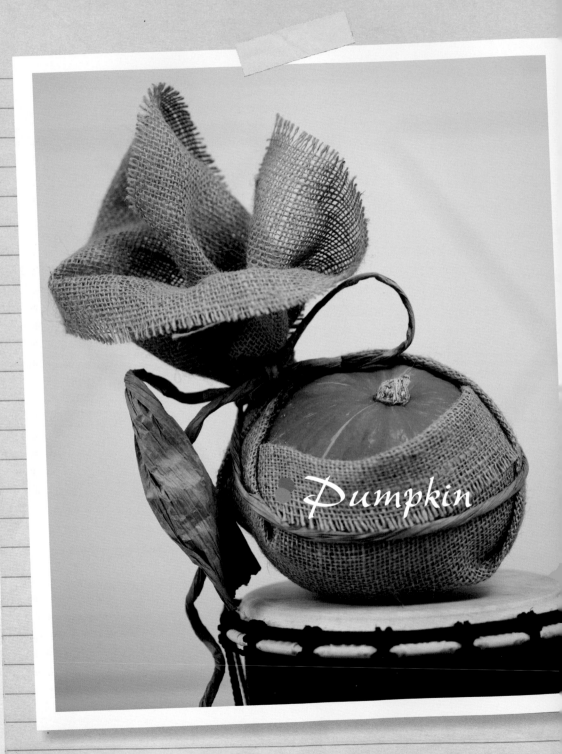

Pumpkin

1

南瓜・最亮眼的萬聖節主角

材料：

麻布一塊、紙藤一條、鋁線一條、南瓜一個

作法：

1. 麻布先往外摺約5公分，

2. 順著邊緣從下往斜上方打摺，採用圓形開放式包法

3. 最後於上方收尾拉緊，先以鋁線固定

4. 再把紙藤底部展開，先繞南瓜一圈，再打一個單結即可

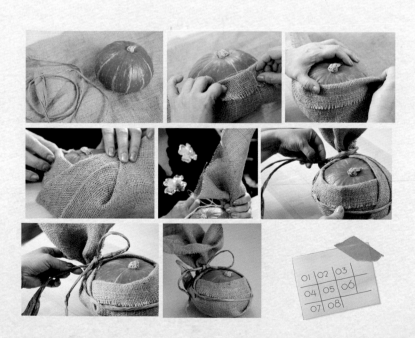

01	02	03
04	05	06
07	08	

撲滿豬‧存進夢想和創意

材料：
- - - - - - - -
正方盒一個、撲滿豬2個、銅錢一串、紙絲適量、緞帶2條

作法：

1. 把紙絲先墊在盒中，放入撲滿豬及銅錢

2. 蓋上盒蓋，先取一條緞帶以十字型繞過盒身後先打平結固定

3. 再取兩條不同顏色的緞帶，做一個多重8字花(見基礎包裝P14)

4. 將多重8字花綁在盒中央即可

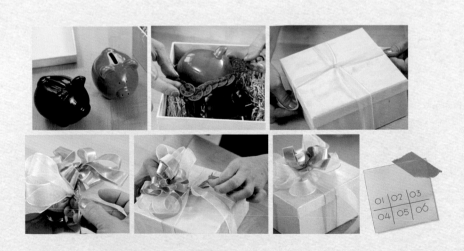

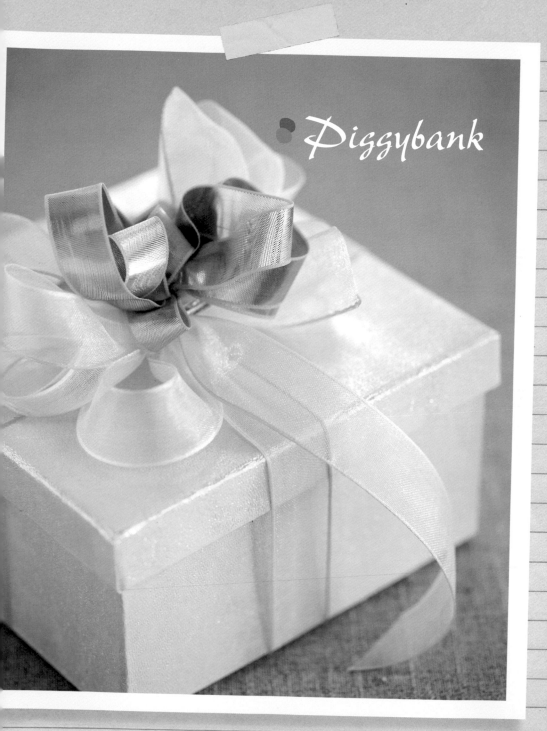

Piggybank

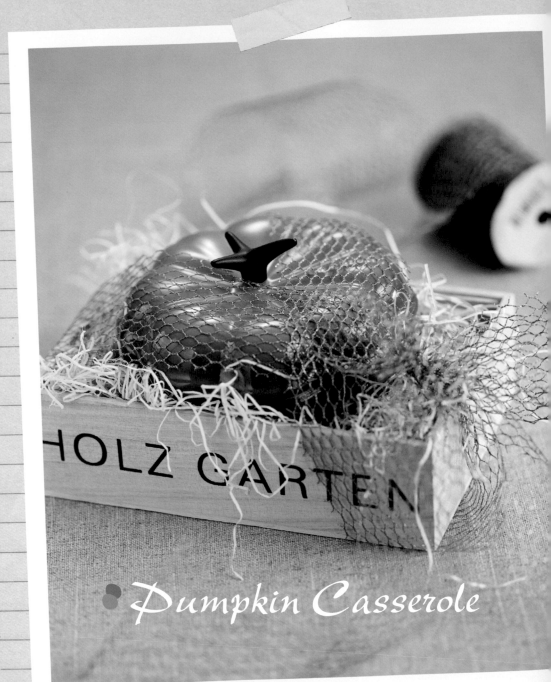

Pumpkin Casserole

3

南瓜盅‧體驗美味魔法

材料：

網狀緞帶、紙絲適量、小型木盒一個、南瓜烤盅一個

作法：

1. 在木盒中鋪上適量的紙絲，烤盅的蓋子先以膠帶黏妥，放入木盒中

2. 網狀緞帶從木盒一角的下方繞十字形

3. 再於對斜角上方繞上來，先打一個平結，再打一個單蝴蝶結便完成了

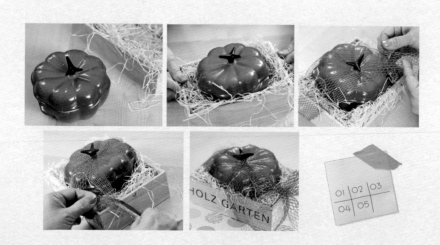

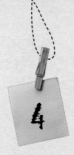

糖果‧不給糖就搗蛋

材料：

糖果15～20顆、5公分寬的鐵絲緞帶、細方格緞帶

作法：

1. 糖果放在寬鐵絲緞帶的中央，從兩側包裹
2. 緞帶將糖果整個包裹住，並以細方格緞帶於上下兩端，各打一個單蝴蝶結
3. 其他的顆糖果都比照上面的步驟
4. 最後一顆糖果包完以後，將整條糖果繩頭尾相接捲起，再取細方格緞帶打一個蝴蝶結作結尾。

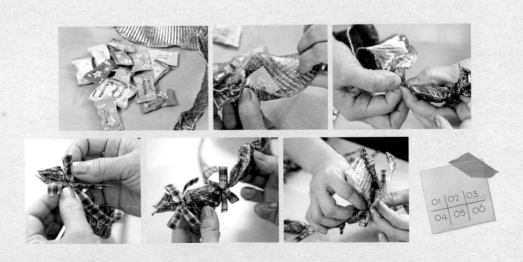

01	02	03
04	05	06

Candy

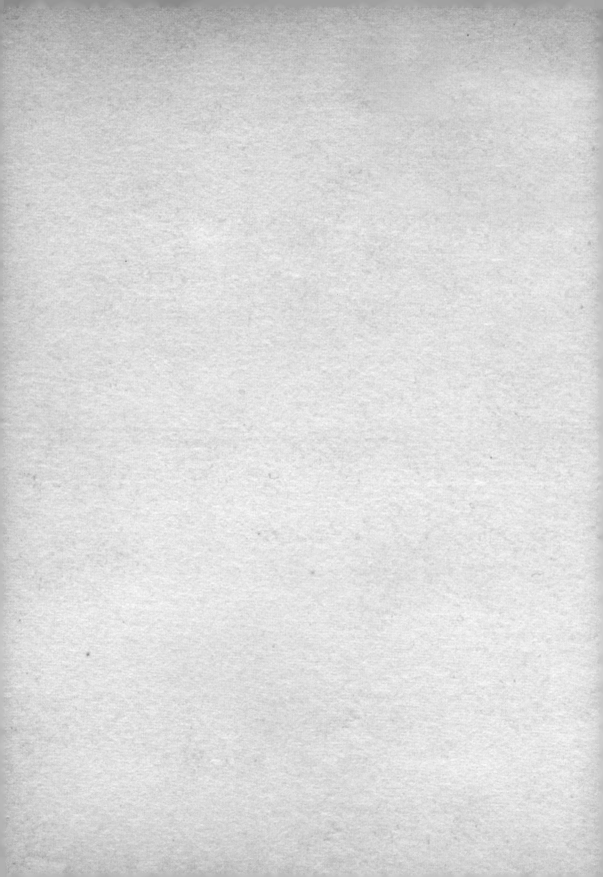

感恩節
珍惜擁有的一切

感恩節
秋日裡的溫馨團聚
THANKS-GIVING DAY

在美國歷史性的節日中，感恩節是家人親戚們團聚的大日子，群聚在懷念的故鄉家中，享受溫馨的親情；這天，就讀於遠方學校的孩子們，結了婚在別的地方生活工作的家人都會回老家，盡情分享這黃金假期；由於感恩節是星期四，到星期天有連續4天假期，很多年輕人現在選定感恩節為結婚日，以後在每週年的結婚紀念日時，非但普天同慶，且有美麗的「黃金假期」可資慶祝，真是一舉數得。

感恩節的故事
公元1620年，清教徒的祖先Pilgrim Fathers，搭乘「五月花號」自英格蘭移居北美，當時船上102位乘客及船員們，為了逃避祖國——英國的宗教迫害，為尋求自由的新淨土，歷經千辛萬苦，到達美國。在一片新的土地上展現的，卻是荒涼的原野及冬風的凜冽。

缺乏食物，長途旅程的疲憊，以及日漸衰弱的軀體，在嚴寒的冬季中，一半的同船人相繼去世，淒涼無助，令人感傷。此時，美洲的印地安人拯救了Pilgrim Fathers；他們傳授鹿和熊的捕捉方法，可食性果實和野草的分辨方法，玉米及南瓜的種植方法等等生存的各種知識。於是Pilgrim Fathers平安地生存下來；一年後，為了感謝在這嚴寒的土地上生存的喜悅以及第一次的豐收而舉行盛大的感恩祭典，這就是今日感恩節的起源。

在這次宴會中，他們招待了印地安大酋長，展現在眼前的，是剛收成的蔬菜，樹

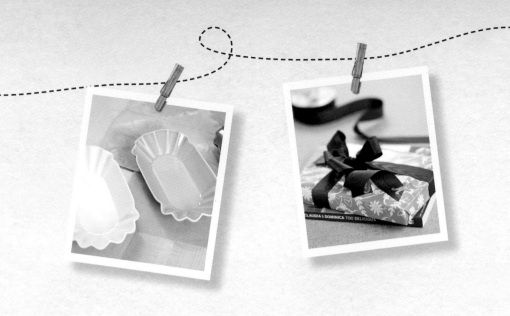

上採來的果實，動物的肉以及海中的珍味，同時舉行射箭及各種比賽助興；這個慶典，據說持續3天。以後，每年入秋，即舉行秋收感恩慶典。在1941年，美國上下兩議院共同決議，每年11月的第四個星期四為感恩節，以維傳統不墜。

全家團聚的火雞大餐

感恩節大菜與3百多年前幾乎是相同的菜單，感恩節的傳統料理有：烤火雞、馬鈴薯、玉米及加甜醬的南瓜派。將一起炒過的芹菜、胡蘿蔔、蘋果等水果、蔬菜及動物肝臟置火雞腹中，烘烤2～3小時後，添加甜醬，是為最重要的烤火雞。

晚餐、派對，是自家人的慶典。由於人數很多，所以大夥兒都帶著各種食物來參加，以免男女主人忙得不可開交。例如：擔任主人及女主人的父親與母親準備火雞及馬鈴薯，奶奶則帶小餅干，各叔伯阿姨帶來沙拉及蔬菜，兒子及女兒則準備麵包、飯後甜點及派對中的飲料，堂兄弟姐妹準備前菜等等，分工合作，皆大歡喜。但是，最興奮的莫過於久未謀面的容顏；在廣大的美國土地上，四處獨立生活，所以在每年一度的見面日裡，深深地溫暖了美國人的心。

至於無法在這一天到場的人則會寄送卡片，內書寫著「若能一起慶祝會令我很高興，然而　　」「雖然相隔千里，但…」等等叫人感動的詞句。在感謝收成的同時，也感謝家人的愛及友情。在溫和的秋日下，在素樸的田園中，全家齊聚一堂。感恩節假期結束時，就邁入凜冽的寒冬，向聖誕節奔馳而去了。

Candlestand

心型燭台・送上感恩的心

材料：

三層藝術紙一張、燭台一個、亮片緞帶一條

尺寸：

長=物長x3，寬=物寬x2.5

作法：

1. 包裝紙先對折成兩層的厚度
2. 燭台放在對折的包裝紙中央，順著斜角一邊打摺一邊包住燭台
3. 紙摺方向為斜上方，讓後方的紙張成扇形
4. 於正面綁上緞帶固定即可

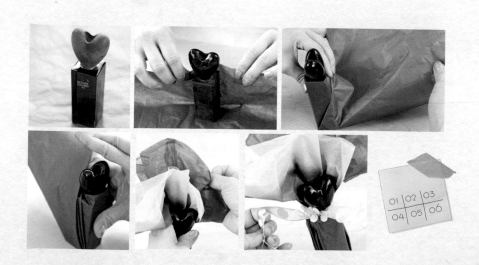

01	02	03
04	05	06

2

食譜・餐桌上的智慧

材料：
- - - - - - - - - -
亮面包裝紙一張、寬緞帶一條、貼紙一張

尺寸：
- - - - - - - - - -
長=物長x3，寬=物寬x2.5

作法：

1. 包裝紙先對折成兩層的厚度

2. 燭台放在對折的包裝紙中央，順著斜角一邊打摺一邊包住燭台

3. 紙摺方向為斜上方，讓後方的紙張成扇形

4. 於正面綁上緞帶固定即可

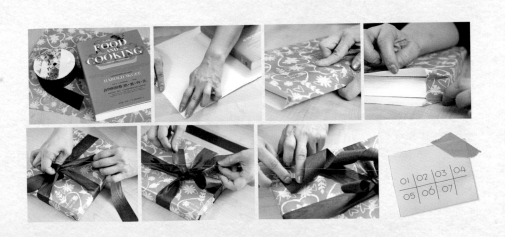

01	02	03	04
05	06	07	

Recipe

CLAUDIA & DOMINICA TOO DELICIOUS

Baking tray

3

烤盤・端出熱騰騰的心意

材料：
染色藝術棉紙3張、緞帶一條

尺寸：
正方形邊長=盤寬+高+1公分

作法：

1. 烤盤置於紙中央，盤子的長邊平行紙長邊，包裝紙從兩側往盤央包住盤子

2. 兩端的紙先往內角摺，再各自以鋁線固定

3. 鋁線固定後將紙尾拉成小花狀

4. 3個烤盤都以同樣包法先包法，再繞上緞帶打上單蝴蝶結

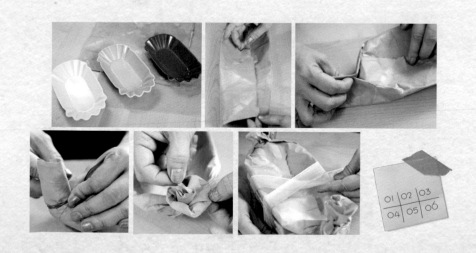

01	02	03
04	05	06

麵包籃・一籃滿滿的麥香

材料：

大型藤籃一個、法式棍子麵包數根、可頌麵包數個、鐵絲緞帶一條
黃色透明包裝全紙一張、透明膠帶

作法：

1. 將2種麵包隨性地放入藤籃中

2. 包裝紙從上方包住麵包籃

3. 包裝紙於底端收尾，以透明膠帶固定在包裝籃的下方

4. 以鐵絲緞帶繞麵包籃一圈，打一個單蝴蝶結

5. 將蝴蝶尾端繞成一個心型，即完成

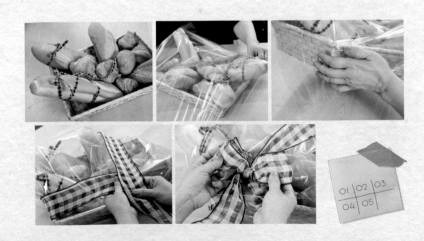

01	02	03
04	05	

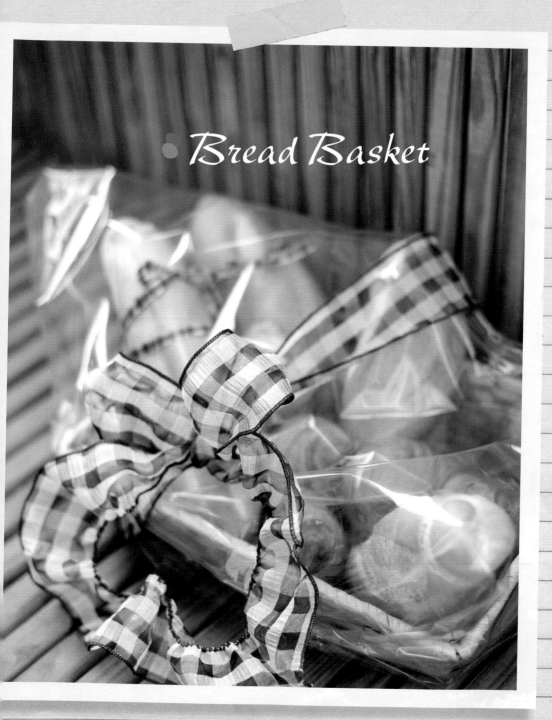

Bread Basket

聖誕節
平安的鐘聲響起

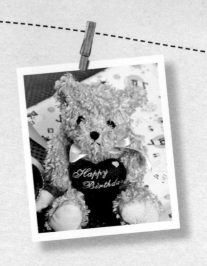

聖誕節
闔家同聚的平安日
CHRISTMAS

感恩節過後，各城市街道上充滿了耶誕氣息。期待著12月25日聖誕節的到來。在白宮旁的公園中豎立著巨大的耶誕樹，由美國總統將樹上的燈點亮。另外，在紐約的洛克斐勒中心及各大百貨公司前也裝飾著有耶誕樹；耶誕節的氣氛更加濃厚，人們期待這一天的到來。母親自小倉庫中拿出各種小禮物來裝飾耶誕樹，舊的球具或裝飾品變成非常漂亮的裝飾道具，小孩子也會拿出各式各樣的小東西來幫忙。在準備卡片和禮物之時，做做花環或餐點，非常忙碌。在基督教的家庭中，將距離耶誕節約四週的時間稱為「將臨期」，在第一個星期天的前一天放置4根蠟燭。每個星期天點燃一根，待4根完全點燃時，就是耶誕節的到來！最受到小孩子歡迎的有「將臨期日曆」。將每一天都做成窗戶，一旦打開了那日的窗子，由小小空隙中，出現了人像或是相關的畫。有的人將25顆糖果串連成一串，每日吃一顆，到了耶誕節那天剛好吃完。像這樣屈指數日子的心情，大人，小孩都是一樣的。所有人都在期待它的來臨。

聖誕禮物的源由
傳說從前耶穌在馬槽中降生時，借助了夜空中又大又亮的星星。來到馬槽中拜訪的3位博士，他們手捧著黃金、乳香及沒藥（一種香料及藥材）來讚美救世主的誕生。乳香及沒藥皆為阿拉伯地方特產的香料，而黃金在當時是珍貴的寶物。另一方面，在馬槽附近的貧窮牧羊人們，也帶著自己的食物或小東西來祝福祂的降臨，據說，這3位博士及牧羊人們所供奉的物品，就是最早的耶誕禮物。以後人們在耶誕節時互相贈送禮物，成為每年的大事。

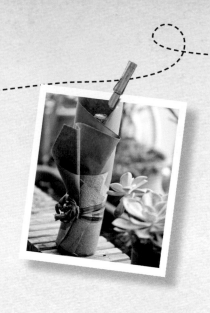

耶誕老人的來臨

為孩子們帶來禮物的人就是耶誕老人了，他的本名是聖‧尼克勞斯〈St. Nicholas〉。他是西元270年誕生的小亞細亞的聖人，將許多財產分送給窮人，以樂善好施為人讚頌。在德國及荷蘭，以12月6日為聖‧尼克勞斯日。傳說中，聖誕節前一晚在孩子們懸掛的襪子中，在乖小孩的襪子中放入禮物，不乖的小孩則放入小樹枝，這大概是聖誕節懸掛襪子的由來吧！然而，這位胖而幽默的聖誕老人的模樣，在人們之間傳開來則是很久以後的事。

首先是由美國的名漫畫家湯瑪斯‧奈斯特，描繪出一位胖胖的老公公身著紅衣的模樣。由寒冷的北國，乘著馴鹿拉的雪橇，帶來許多禮物的聖誕老人，滿足每個人的願望，每年只出現一次，他是孩子們心目中的超級英雄。至於聖誕樹，開始於8世紀或16世紀時。初期的聖誕樹是相當樸素的，當初的裝飾品幾乎都是食物，之後，才換為可保存的物品，然後，是手工製品、琳瑯滿目的精巧飾物。

傳遞祝福的聖誕卡

現在，據說美國人一年所贈送的聖誕卡數竟高達22億封！最初，開始贈送聖誕卡的習慣，大約距今150年前。在倫敦，制定了只要一個便士便可郵送信件的法律，接著就在民間開始流行起來。將這些裝滿友人祝福的卡片，裝飾在屋中最佳的角落，家中瞬間生色不少。隨著聖誕節的腳步，卡片如雪片般越來越多，多麼令人愉快啊！

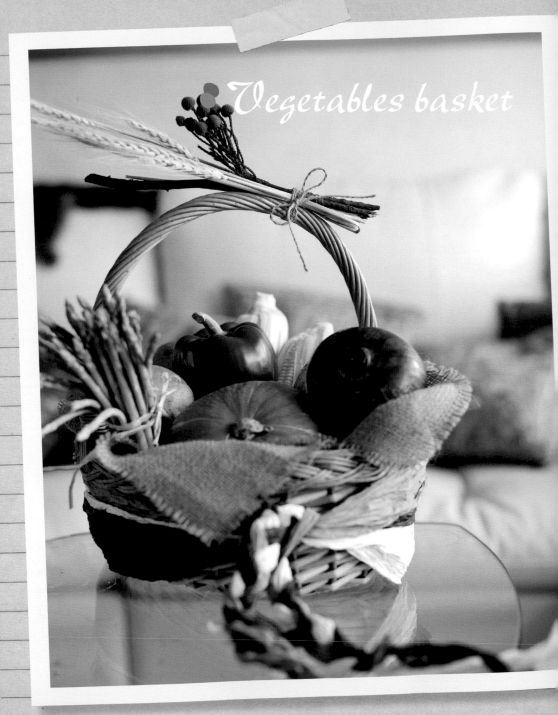

Vegetables basket

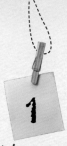

蔬果籃·享受一整年的豐收

材料：

大型竹籃一個、麻布一塊、紅、黃、綠紙藤各一條
蔬果數樣(南瓜、馬鈴薯、紅黃甜椒、洋蔥、玉米、胡蘿蔔、蘆筍)
稻穗乾燥花一束

作法：

1. 麻布先鋪在竹籃中，布略高於籃子露出一點布頭，所有蔬果有層次的放入
籃裡，儘量讓籃面的顏色繽紛一點

2. 先把3條紙藤都展開，順著籃子周圍先繞一圈，打一個平結，並調整不同
顏色只能所占的比例面積

3. 將兩邊共6條的紙藤，取不同顏色3條一束綁成馬尾，末端以旋轉方式收尾

4. 最後再把稻穗乾燥花，用麻繩綁到藤把上打結

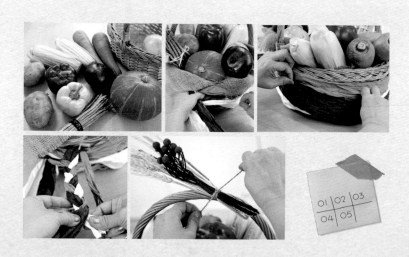

01	02	03
04	05	

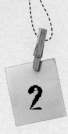

香檳・歡慶平安的日子

材料：

珍珠手揉紙一張（淺綠）、越前花紙一張（深綠）、鐵絲緞帶一條

尺寸：

手揉紙全紙的1/2、越前花紙全紙的1/2

作法：

1. 先將2張紙以雙面膠黏在一起，成為一大張雙色的包裝紙，
把香檳橫放於紙的一角

2. 紙張順著瓶底打摺，直至紙摺蓋過瓶底一半之後，摺一點收尾

3. 側邊的紙往瓶口方向收整，然後把香檳立起來，紙張往上順摺

4. 鐵絲緞帶繞過瓶身，於正前方扭轉成螺旋狀，再繞成小圓或心形

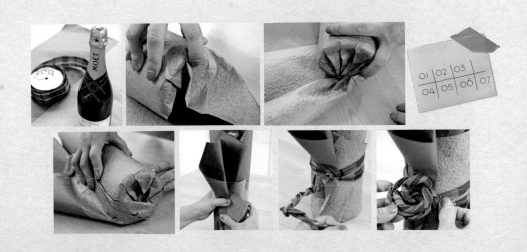

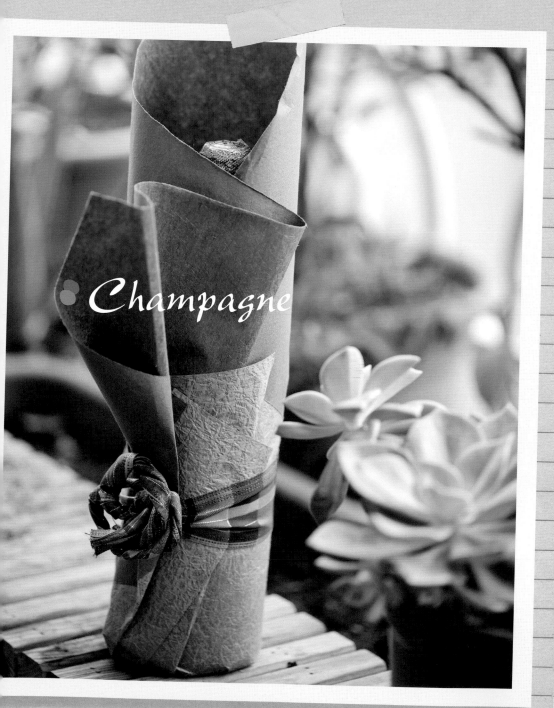
Champagne

Candle Stamd

3

水晶蠟燭台・讓黑夜充滿光亮

材料：

水晶蠟燭台一對、透明包裝紙全紙一張、瓦楞紙一張
彩色絨毛裝飾帶4條、透明膠帶、雙面膠

尺寸：

瓦楞紙長＝物長＋1公分，寬＝物寬＋1公分

作法：

1. 蠟燭底座用雙面膠先黏在瓦楞紙上，將蠟燭固定

2. 作法1的蠟燭置於透明包裝紙的中央，前後兩側的包裝紙於上方包住蠟燭

3. 從上方往下打摺，約1公分寬的摺，再用透明膠帶固定

4. 兩側往上方收尾抓緊，以裝飾帶固定好

5. 最後將裝飾帶的尾端捲成螺旋狀

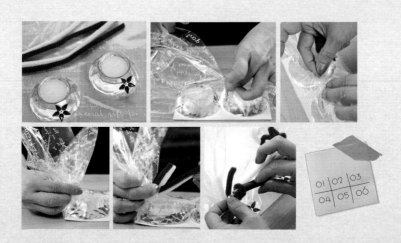

01	02	03
04	05	06

聖誕杯組・用喜悅的心用餐

材料：
- - - - - - -
杯具一組、雲龍紙2張(橘)、珍珠手揉紙一張(綠)、緞帶一條

尺寸：
- - - - - - -
咖啡盤正方形紙，邊長=(盤直徑+高)x2
餐盤長方形紙，長=(長+高)x2，寬=(盤長+高)x2
咖啡杯長方形紙，長=杯底直徑+杯口直徑+高x2+30公分
寬=杯底直徑+杯口直徑+高x2

作法：

1. 餐盤置於包裝紙中央，前後兩側的紙往盤中摺入
2. 左右兩側先往各自內摺成如三角形狀，再往順著盤緣往盤中央摺收
3. 咖啡盤置於包裝紙中央，以圓形包裝方法順著盤心打摺，並剪一塊四方型的小紙片，貼上雙面膠固定摺口
4. 包裝紙順著咖啡杯杯身打摺，紙張隨著紙摺方向往塞進杯口，最後於手把處收尾，將餘紙扭轉後塞入杯口內
5. 用緞帶以十字形繞過整套餐具組，先打一個平結。
6. 再以同樣的緞帶做一個繡球花(見基礎包裝P17)，綁在餐具組上方即可

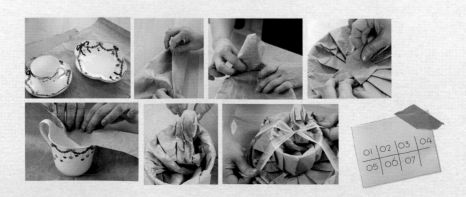

| 01 | 02 | 03 | 04 |
| 05 | 06 | 07 | |

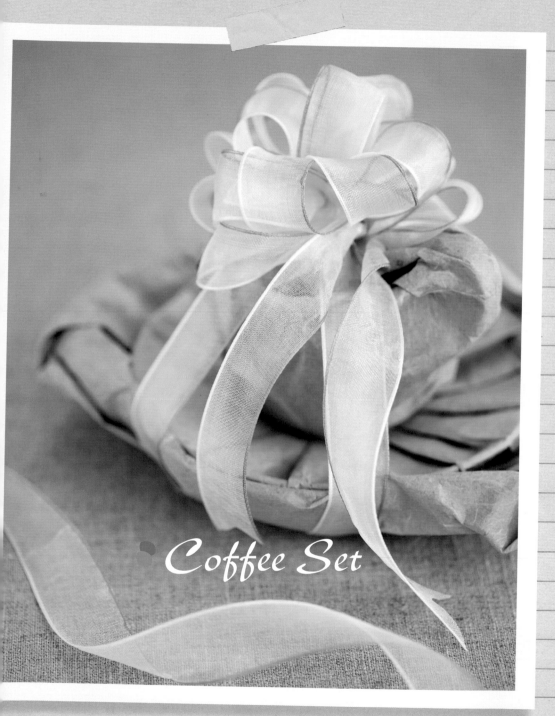

Coffee Set

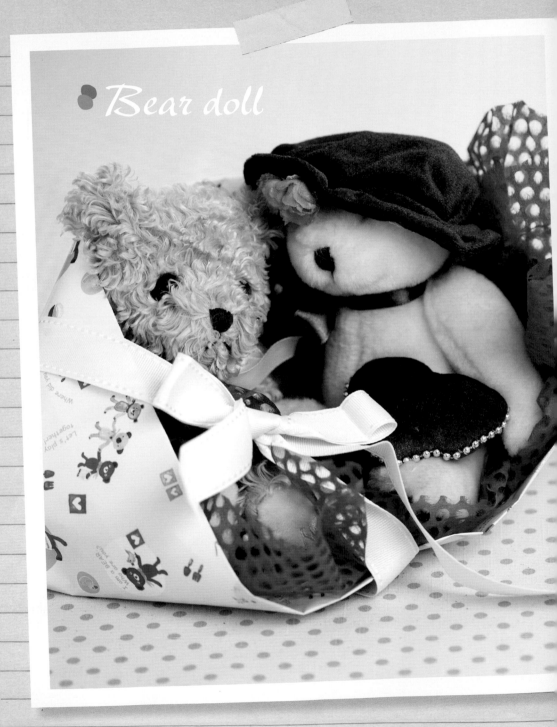

Bear doll

小熊玩偶‧貼心的溫馨祝福

材料：
小熊一對、大彩洞紙一張、花色包裝紙一張、雙面膠、黃色緞帶一條

尺寸：
花色包裝長=(2隻小熊長+寬x2)+2公分，寬=小熊高+3公分

作法：

1. 花色包裝紙取長邊從正面往背面摺約3公分寬，於鄰邊約1公分處貼上雙面膠(包裝紙背面)，將側邊反摺至正面黏妥

2. 另一側的長邊，先往正面摺2摺，在第二摺的底邊貼上雙面膠並黏緊，讓包裝紙變成一個紙袋

3. 把大彩洞紙塞入紙袋中，露出部分紙頭。

4. 2隻小熊放入，再把黃色緞帶繞過包好的小熊，並於前方打一個單蝴蝶結

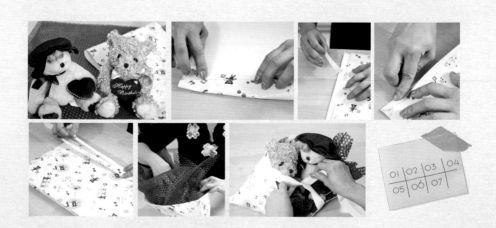

包裝材料哪裡買！

- 長春棉紙藝術中心 ever prosperous
 台北市長安東路二段74號
 TEL 02-2506-4918

- 瓶瓶and罐罐
 台北市大同區太原路11-8號
 TEL 02-2550-4608

- 包裝廣場 package plaza
 台北市大同區太原路80號1.2樓
 TEL 02-2559-6255

- 小熊媽媽飾品DIY
 http://www.bearmama.com.tw
 台北總公司
 台北市延平北路一段51號（02-2550-8899）
 台中店
 台中市中正路190號（04-2225-9977）
 高雄店
 高雄市林森三路182號（07-535-0123）

- 芊美手工藝材料行
 http://www.diy-life.com.tw
 台南市榮譽街47巷1號
 TEL 06-215-2255

- 就是拼布精品
 http://www.quilter.idv.tw/
 台南市南門路46-14號
 TEL 06-213-8004

- 永樂市場
 台北市迪化街一段21號
 TEL 02-2555-4341

- 世傑美術社
 台北縣三重市集美街203號
 TEL 02-8973-1814

- 興佳棉紙行
 台北縣板橋市文化路一段319號
 TEL 02-2258-5669

- 彩屋手藝材料行
 台中市台中路407-1號
 TEL 04-2282-4801

- 大創百貨 全省各店
 台北紐約
 台北市信義區松壽路12號5樓
 TEL 02-2722-8491

 統一元氣館
 台北市中正區忠孝西路一段50號2樓
 TEL 02-2311-4832

 誠品116
 台北市萬華區漢中街116號5樓
 TEL 02-2370-7185

 台北明曜店
 台北市大安區忠孝東路四段200號11樓
 TEL 02-8773-9098

 板橋環球店
 台北縣板橋市縣民大道二段7號B1樓
 TEL 02-8969-2252

 中和環球
 台北縣中和市中山路三段122號B2樓
 TEL 02-3234-4879

 南西店
 台北市中山區南京西路1號1樓
 TEL 02-2561-8733

新莊鴻金寶
台北縣新莊市民安路188巷5號2樓
TEL 02-2205-4189

台中誠品
台中市西區公益路68號B2樓
TEL 04-2326-8643

台中德安店
台中市東區復興路4段186號6樓
TEL 04-3608-0627

夢時代店
高雄市前鎮區成功二路2號7樓
TEL 07-970-6068

台南德安
台南市東區中華東路三段360號8樓
TEL 06-289-3475

特別感謝
長春棉紙藝術中心、Iuse餐皿專門店 友情贊助

- **iuse** iuse 餐皿專門店(餐桌及廚房文化的倡導者)

 台北市民權東路六段18~3號
 TEL 02-2793-9588 FAX 2793-0668

- 長春棉紙藝術中心ever prosperous

 台北市長安東路二段74號
 TEL 02-2506-4918 FAX 02-2508-3632
 E-mail:store@mail.cnjpaper.com
 營業時間 週一 13：00~18：00
 　　　　 週二~周六 10：00~18：00

玩包裝 *Gift wrapping*

包裝幸福的40種方法

作　　　者　洪繡巒
發　行　人　程安琪
總　策　劃　程顯灝
總　編　輯　潘秉新
主　　　編　呂增娣
攝　　　影　常　璜
美術設計　潘大智
封面設計　潘大智
出　版　者　橘子文化事業有限公司

總　代　理　三友圖書有限公司
地　　　址　106台北市安和路2段213號4樓
電　　　話　（02）2377-4155
傳　　　真　（02）2377-4355
E - m a i l　service @sanyau.com.tw
郵政劃撥　05844889　三友圖書有限公司

總　經　銷　貿騰發賣股份有限公司
地　　　址　台北縣中和市中正路880號14樓
電　　　話　（02）8227-5988
傳　　　真　（02）8227-5989

http://www.ju-zi.com.tw
橘子 & 旗林 網路書店

初　　　版　2010年7月
定　　　價　新臺幣300元
I S B N　978-957-98742-2-9(平裝)

國家圖書館出版預行編目資料

玩包裝：包裝幸福的40種方法/
洪繡巒著. -- 初版. -- 臺北市：
橘子文化, 2010.07
面；　公分
ISBN 978-957-98742-2-9(平裝)

1.包裝設計　2.禮品

964.1　　　　　　　99012056

地址： ____ 縣/市 ____ 鄉/鎮/市/區 ____ 路/街

____ 段 ____ 巷 ____ 弄 ____ 號 ____ 樓

廣　告　回　函
台 北 郵 局 登 記 證
台北廣字第2780號

三友圖書有限公司　收
SANYAU PUBLISHING CO., LTD.

106　台北市安和路2段213號4樓

Exclusive offer
三友圖書
讀者特惠區

為了感謝三友圖書忠實讀者，只要您詳細填寫背面問卷，
並郵寄給我們，即可免費獲贈1本價值250元的《牛肉麵教戰手冊》

數量有限，送完為止。

請勾選

☐ 我不需要這本書

☐ 我想索取這本書（回函時請附80元郵票，做為郵寄費用）

玩包裝 包裝幸福的40種方法

個人資料：

1.姓名　　　　　　　　生日　　　　　　　學歷　　　　　　　職業

　電話　　　　　　　　傳真

　電子信箱

2.您想免費索取書訊嗎？　□需要　□不需要

3.您從何處購買此書？　□縣市　□書店　□量販店　□書展　□郵購　□網路　□其他

4.您從何處得知本書的出版？

　□書店　□報紙　□雜誌　□書訊　□廣播　□電視　□網路　□朋友推薦　□其他

5.您購買這本書的因素有哪些？

　□作者　□內容　□攝影　□出版社　□價格　□實用　□工作　□生活

　□版面編排　□其他

6.你覺得本書封面？

　□很好　□普通　□很差　□其他

7.您希望我們未來出版何種主題的書籍？

8.您經常購買哪類的書籍？（可複選）

　□心靈養生類　□勵志類　□宗教類　□教育類　□親子類　□兩性類　□人生哲學類

　□心理類　□哲學類　□文學類　□其他

9.您最喜歡的出版社？（可複選）

　□旗林　□大塊　□時報　□遠流　□商周　□天下文化　□麥田　□張老師　□圓神

　□究竟　□方智　□四塊玉　□三采　□其他

10.您最喜歡的作者？

11.您曾購買的書籍有哪些？（請舉3～5本）

12.您認為本書尚需改進之處？以及您對我們的建議？